COUVERTURE SUPERIEURE ET INFERIEURE
EN COULEUR

MÉTHODE SIMPLIFIÉE

POUR

L'ENSEIGNEMENT POPULAIRE

DE LA

MUSIQUE VOCALE

PAR L. DANEL

VICE-PRÉSIDENT DE LA COMMISSION DE PATRONAGE ET DE SURVEILLANCE DE L'ACADÉMIE IMPÉRIALE
DE MUSIQUE DE LILLE, MEMBRE DE LA SOCIÉTÉ IMPÉRIALE DES SCIENCES
DE LILLE, MEMBRE DE LA COMMISSION ADMINISTRATIVE
DES HOSPICES CIVILS, ETC., ETC.

TROISIÈME ÉDITION

LILLE
IMPRIMERIE DE L. DANEL, GRAND'PLACE
1853.

MÉTHODE SIMPLIFIÉE

POUR

L'ENSEIGNEMENT POPULAIRE

DE LA

MUSIQUE VOCALE

PAR L. DANEL

VICE-PRÉSIDENT DE LA COMMISSION DE PATRONAGE ET DE SURVEILLANCE DE L'ACADÉMIE IMPÉRIALE DE MUSIQUE
DE LILLE, MEMBRE DE LA SOCIÉTÉ IMPÉRIALE DES SCIENCES DE LILLE, MEMBRE DE LA
COMMISSION ADMINISTRATIVE DES HOSPICES CIVILS, ETC., ETC.

TROISIÈME ÉDITION.

LILLE
IMPRIMERIE DE L. DANEL, GRAND'PLACE
1858

AVANT-PROPOS.

Le goût de la musique semble inné chez l'homme : les enfants chantent avant de parler. Cependant la musique n'est cultivée que par un nombre restreint de personnes favorisées de la fortune ou douées d'une organisation spéciale. Le peuple reste étranger à un art qui serait pour lui une consolation, une source de douces jouissances et un puissant moyen de moralisation.

Ce n'est souvent qu'à force d'études, de temps et d'argent que l'on peut devenir musicien. Le peuple n'a ni temps ni argent à prodiguer.

J'ai pensé qu'en restreignant les préceptes au strict nécessaire, on pourrait parvenir en peu de temps, et sans de grandes difficultés, à donner aux masses de la population des connaissances musicales suffisantes pour les chants d'ensemble. C'est vers ce but que j'ai dirigé mes efforts.

Un enseignement **populaire** implique :

Des principes concis, clairement énoncés, de nature à être compris par les personnes dont l'intelligence peut ne pas être très-développée ;

Beaucoup de pratique ;

Peu de théorie ;

Une **notation** facile à écrire ; parlant aux yeux et ne laissant rien de confus ; qui se prête à une dictée rapide dans les masses chorales ; qui puisse être facilement comprise des élèves formés par toutes les méthodes ; suffisante pour les *chanteurs* ; préparant à la notation usuelle les personnes qui voudront devenir *instrumentistes* ; qui soit, enfin, peu coûteuse à l'impression.

Il faut que la notation usuelle ne reste pas *lettre morte*, et que chacun, sans l'avoir apprise, puisse la traduire dans le langage qu'il comprend.

Il faut encore que le passage à la notation généralement usitée se fasse sans difficulté et en peu de temps.

Il faut enfin que l'enseignement soit assez facile pour que les instituteurs primaires puissent en être chargés, afin de propager ainsi les connaissances musicales jusque dans les campagnes.

Ce programme, l'ai-je exécuté d'une manière satisfaisante? Les résultats d'une expérimentation prolongée m'autorisent à le croire.

Peut-être, cependant, me suis-je exagéré les avantages que peut offrir ma méthode?

Je m'estimerai heureux si, au moins, j'ai préparé les voies à un enseignement encore plus profitable aux masses.

J'ai d'abord essayé avec succès une *notation chiffrée*, écrite sur une portée de trois lignes. La valeur des rondes occupait le haut de la portée ; celle des quadruples croches se trouvait au bas ; celle des croches sur la ligne du centre, etc. En raison de la rapidité avec laquelle on pouvait l'écrire, cette notation était une véritable sténographie musicale.

J'ai, à cette époque, édité une méthode provisoire d'après ce système, pour la distribuer à mes élèves.

En continuant mes expérimentations, j'ai été amené à de notables changements. Le fond reste le même, mais j'ai remplacé la notation chiffrée par une autre manière d'écrire la musique qui se rapproche beaucoup plus de ce qui est usité.

Je substitue donc, dans les commencements, à la notation usuelle, que j'appelle *musique notée*, une écriture musicale que je nomme *langue des sons*, et par laquelle j'exprime à la fois et en *une seule syllabe* : l'intonation des notes, leur durée, et les dièses, bémols ou bécarres qui les accompagnent. (*Voyez* 1.re *leçon.*)

Je n'ai qu'*une seule gamme* dont la tonique se déplace en raison du ton dans lequel le morceau est écrit.

En ce qui concerne les demi-tons, j'ai suivi le système du tempérament employé pour le piano.

Je n'ai rien changé aux principes ordinaires ; je les range seulement dans un ordre, nécessité par la marche que j'ai adoptée.

Pour rendre les études faciles je ne présente qu'une idée à la fois.

Quand les élèves ont vaincu toutes les difficultés du rhythme et de l'intonation (et cela ne tarde guère), je les initie à la notation usuelle. Il ne s'agit plus pour cela que de les familiariser avec des signes nouveaux pour eux, mais dont leurs précédentes études leur ont appris l'emploi.

Ce passage de l'une à l'autre notation est facile et prompt, et peu de jours suffisent pour que les élèves lisent la musique à la première vue, sur la portée, dans tous les tons et à toutes les clefs.

La **langue des sons**, qui s'applique à la *musique moderne*, peut à bien plus forte raison s'appliquer aussi au *plain-chant* ; elle suffit aux chanteurs ; mais pour qu'on puisse profiter des publications faites en *musique notée*, j'indique, à la leçon treizième, un moyen facile de transcription.

C'est surtout pour la *dictée* que la *langue des sons* est appelée à rendre de grands services.

En effet, chaque expression résumant tout ce qui demanderait une périphrase, il suffit de dicter comme on le ferait pour le discours ordinaire, sans chanter et sans battre la mesure.

On peut, dans un même local, dicter en même temps les parties d'un chœur, quel que soit le nombre des exécutants, et cela simultanément à des élèves de toutes les méthodes. Ceux qui n'ont pas encore une grande habileté écriront simplement les mots dictés, et ceux qui connaissent la notation usuelle placeront de suite les notes sur la portée. On peut même, à la rigueur, dicter à des personnes qui n'ont aucune notion de musique.

C'est ainsi que, dans les maisons d'éducation, par exemple, on se procurerait un grand nombre de copies, sans frais et en fort peu d'instants.

Pour faciliter l'enseignement aux personnes qui n'ont pas l'habitude de professer, j'ai divisé cette méthode en leçons, dans lesquelles je m'adresse directement aux élèves.

A la fin de l'ouvrage se trouvent des exercices appliqués à chacune des leçons.

En résumé, mon but est de populariser le goût de la musique vocale et d'en propager la pratique jusque dans les *campagnes*. Ce but ne tarderait pas à être atteint si la méthode que je propose était adoptée dans les séminaires et dans les écoles normales.

Les ecclésiastiques et les professeurs qui sortent de ces établissements formeraient eux-mêmes et en peu de temps, dans les communes où ils sont appelés, des élèves qui viendraient, par des chants d'ensemble, rehausser l'éclat des cérémonies du culte. Ce puissant moyen de moralisation n'entrainerait à aucune dépense.

GUIDE POUR L'ENSEIGNEMENT DE LA MÉTHODE.

Je n'ai pas la prétention de tracer à MM. les Professeurs la marche qu'ils doivent suivre pour enseigner la musique d'après la méthode que je mets en pratique; mais je crois leur être agréable en leur faisant connaître comment j'ai coutume d'opérer.

Je commence l'enseignement par la notation dite *langue des sons*. A mon avis, cette notation suffit pour l'usage du peuple et des gens de la campagne; elle est d'une lecture facile et se prête aux explications théoriques.

Je passe ensuite à la notation usuelle; je n'ai plus alors à revenir sur les principes. Il ne s'agit, en quelque sorte, que de montrer aux élèves des signes nouveaux pour représenter les choses avec lesquelles ils sont déjà familiarisés.

Je me sers d'exercices exactement semblables à ceux de la langue des sons. De cette manière, un seul professeur peut faire travailler simultanément les élèves dans les deux notations.

Je donne ensuite des explications sur le plain-chant et sur la manière de l'écrire en langue des sons et en notation usuelle.

Je termine par quelques mots sur l'application de la méthode aux instruments, et j'indique des procédés qui facilitent la transposition.

Dans la première leçon, après la définition de généralités, j'expose l'ensemble de la notation dite : **langue des sons**.

Cela est abstrait, peut-être, pour de jeunes enfants ou des personnes dont l'intelligence serait peu développée; mais je reviens ensuite sur cette notation dans les leçons qui suivent.

La deuxième leçon est consacrée à la mesure. L'expérience m'a démontré que la manière habituelle de battre la mesure offre des difficultés à un assez grand nombre de

commençants qui ne peuvent mettre d'accord les mouvements de la main avec l'exécution de la musique.

J'ai trouvé, dans ce cas, de l'avantage à battre tous les temps de haut en bas. Non-seulement ces temps, trouvant ainsi un appui, sont mieux compris que lorsqu'on bat dans le vide, mais encore, comme ils sont nécessairement composés d'un frappé et d'un levé, ils aident à l'intelligence des décompositions rhythmiques. La leçon sur les mesures est ainsi réduite à peu de chose.

La troisième leçon est affectée à la désignation des sons de la gamme et à l'appellation. On ne peut solfier sans préalablement être bien certain du nom des notes; c'est pourquoi je commence par leur appellation pure et simple, sans intonations ni rhythme, et je fais faire cette appellation, d'abord avec lenteur, puis avec une rapidité croissante.

La quatrième leçon a pour objet l'étude des intervalles. L'appellation et l'intonation s'y trouvent réunies. Je fais apprendre chaque jour une petite portion des tableaux placés en tête des exercices; et, sans attendre qu'on les possède en entier, je passe aux leçons suivantes dès que l'on en sait quelques colonnes.

La cinquième leçon traite des valeurs. Elle renvoie à des exercices rhythmiques de difficultés progressives, dont je fais dire chaque jour un fragment comme pour le tableau des intonations. Dès que l'on sait rhythmer la première série, j'aborde la sixième leçon où l'on apprend à réunir, dans une même syllabe, les intonations et les valeurs; et où l'on explique les diverses opérations qu'il faut progressivement faire pour arriver de l'appellation au chant.

Afin de mettre de la variété dans les leçons, je fais faire aux élèves divers exercices tels que solmisation, à la simple audition de sons vocalisés par le maître ou produits par un instrument; solmisation et dictée d'airs au moyen du méloplaste, etc., etc. (Voyez page 31).

Il ne manque plus, pour compléter le système, que la connaissance des dièses et des bémols; j'en donne l'explication dans la septième leçon.

La huitième traite de la mélodie, de l'harmonie, du canon, des signes de renvoi et de reprise, des liaisons, de la syncope, du triolet, du point d'arrêt et du point d'orgue.

La neuvième leçon est consacrée aux termes qui expliquent les propriétés relatives des notes de la gamme, à l'établissement et aux changements du ton.

La dixième parle des intervalles majeurs, mineurs, justes, diminués et augmentés et de leurs renversements.

La onzième traite des gammes majeures et mineures, et la douzième enfin donne les termes qui indiquent le mouvement et l'expression.

Ici se termine la méthode proprement dite. Il faut maintenant l'appliquer à la notation usuelle; c'est l'objet de la treizième leçon.

J'explique les signes principaux de la musique notée; je donne le moyen de la transcrire en langue des sons, aux personnes qui ne veulent pas pousser plus loin leurs études; enfin, j'initie les élèves à sa lecture directe.

Pour faciliter le passage de l'une à l'autre notation, je me sers du méloplaste. (Voyez page 31.)

J'insiste beaucoup sur *l'appellation*, base indispensable, et j'apporte le plus grand soin

à changer constamment de tonique, pour que l'élève lise avec la même facilité à toutes les positions.

En résumé, l'enseignement roule sur ces trois points principaux : Etude de *l'intonation* entièrement distincte de celle du *rhythme;* étude du *rhythme* sans *intonations.* (C'est l'objet des exercices placés à la fin de cette méthode.) Application de ces deux éléments réunis. (Pour cela, tous les solfèges peuvent servir si l'on intervertit les leçons de manière à ne pas solfier deux fois de suite dans le même ton.)

On trouvera de l'avantage à faire cette application à de petits airs, canons ou chœurs de difficulté progressive. Cela amuse beaucoup les élèves, tout étonnés de chanter dès les premières leçons.

En même temps que je m'occupe de la musique vocale, je m'applique à exercer les élèves à la transposition sur l'harmonium ou le piano. (Voyez page 35.)

Dans ce court exposé, j'ai omis une foule de procédés minutieux dont le détail aurait été trop long, et qui rendent les études plus attrayantes. Ils n'auraient, d'ailleurs, rien appris de nouveau à MM. les Professeurs.

MUSIQUE SIMPLIFIÉE.

PREMIÈRE LEÇON. — Généralités. Langue des sons.

La **musique** résulte de **sons** produits par les voix ou par les instruments.

La musique faite pour être exécutée par les *voix* se nomme musique **vocale**; celle qui doit être exécutée par les *instruments* se nomme musique **instrumentale**.

Le **son** est, en musique, ce qui peut être imité par la voix ou par les instruments.

Les **sons** diffèrent entre eux par l'**intonation**, c'est-à-dire par leur degré d'élévation. (*Donner un exemple avec la voix.*)

Les sons *élevés*, comme ceux des voix d'enfants, de la petite flûte, etc., se nomment sons **aigus**.

Les sons *bas*, comme ceux des *grosses* voix d'hommes, de l'ophicléïde, etc., se nomment sons **graves**.

Les **sons** diffèrent aussi par la **durée**. Les uns se prolongent, se font entendre plus ou moins longtemps. (*Exemple vocal.*) D'autres sont brefs, n'ont qu'une courte durée (*Exemple vocal.*)

Cette **durée** plus ou moins longue se nomme **valeur**.

Les **sons** diffèrent encore par l'**intensité**; c'est-à-dire par le plus ou moins de force.

La **notation** est l'ensemble des signes convenus pour écrire la musique.

Les **notes** sont les signes par lesquels on indique les **sons**.

Les **silences** sont les signes par lesquels on indique les **repos**.

Dans le langage habituel on emploie un mot pour indiquer le nom des notes considérées sous le rapport de l'**intonation**, un autre mot pour en désigner la **durée**, et enfin un

troisième mot pour les **altérations** dont elles sont susceptibles. J'exprime à la fois, et en une seule syllabe, ces trois propriétés des notes, au moyen d'une nomenclature abrégée que j'appelle **langue des sons**. Cela me permet de faire usage, dans le principe, d'une notation provisoire, plus facile à saisir par les commençants que la notation ordinaire.

Voici, d'une manière succincte, en quoi consiste la *Langue des sons* : (*)

On désigne habituellement les notes (signes représentatifs des sons) par les mots Ut Re Mi Fa Sol La Si. Pour rendre la prononciation plus agréable on a remplacé le mot Ut par Do, et l'on a ainsi : Do Re Mi Fa Sol La Si

Je ne conserve de ces mots que leur première lettre D R M F S L S

Et pour éviter la confusion des deux notes Sol et Si, représentées par la même consonne, je change le second S en B, ce qui donne D R M F S L B,

C'est d'ailleurs par la lettre B que l'on désignait la note *Si* dans l'ancienne gamme.
Voilà pour ce qui concerne les sons considérés sous le rapport de l'*intonation*.

Pour indiquer les *durées* on emploie les signes qui suivent, dont la valeur diminue successivement de moitié en allant de gauche à droite. Savoir :

Pour les notes	les signes..	𝅝	𝅗𝅥	♩	♪	𝅘𝅥𝅯	𝅘𝅥𝅰	𝅘𝅥𝅱
	nommés....	ronde	blanche	noire	croche	double croche	triple croche	quadruple croche
Et pour les silences	les signes..	𝄻	𝄼	𝄽	𝄾	𝄿	𝅀	𝅁
	nommés....	pause	demi-pause	soupir	demi-soupir	quart de soupir	huitième de soupir	seizième de soupir
J'exprime respectivement chacune de ces valeurs par les voyelles...		a	e	i	o	u	eu écrivez ū	ou écrivez u̠

En écrivant on peut remplacer, pour la *triple* et la *quadruple croche*, les diphthongues eu, ou, par les voyelles ū trait dessus, et u̠ trait dessous, afin de ne pas occuper plus de place, pour ces deux valeurs qui sont les plus brèves, que pour les autres valeurs plus longues.

(*) Si l'on trouvait que ce qui suit fût prématuré ou trop abstrait pour de jeunes enfants, on pourrait passer de suite à la deuxième leçon, sauf à revenir à cette première un peu plus tard.

L'intonation des notes peut être haussée ou baissée d'une quantité appelée *demi-ton*, sans que pour cela elles changent de nom; c'est ce qu'on indique en joignant à la note :

	Pour la hausser	Pour la baisser	Pour la remettre dans son état naturel
Le signe............	♯	♭	♮
Nommé............	dièse.	bémol.	bécarre
Je remplace ces signes par les lettres.	z	l	r

qui forment la consonnance finale des mots diè*se*, bémo*l*, bécar*re*.

Il en résulte que si, aux consonnes D, R, M, F, S, L, B, j'ajoute l'une des voyelles a, e, i, o, u, ū, u̲, j'aurai, en une seule syllabe, l'indication de la note et de sa valeur.

Ainsi, pour exprimer...	**Do** ronde	**Mi** triple croche	**Sol** double croche
Je ne dirai que.........	Da	Mū prononcez Meu	Su

Si, maintenant, je place à la fin de ces syllabes les lettres z, l ou r :

J'exprimerai............	**Do** ronde dièse	**Mi** triple croche bémol	**Sol** double croche bécarre
Par............	Daz	Mūl prononcez Meul	Sur

Les voyelles sans l'adjonction de consonnes indiqueront la durée des silences, ainsi :

Je remplacerai les mots	pause	demi-pause	soupir	demi-soupir	quart de soupir	huitième de soupir	seizième de soupir
par les voyelles	a	e	i	o	u	ū	u̲

On verra plus tard quels sont les avantages que l'on peut retirer de cette abréviation dans la manière d'énoncer les notes et les silences.

Ce qui précède est résumé dans le tableau suivant :

TABLEAU SYNOPTIQUE DE LA LANGUE DES SONS.
(A copier en grand format pour les cours.)

Sons.			Valeurs.							Altérations.		
LANGUE DES SONS			Sons...	Ronde.	Blanche.	Noire.	Croche.	Double-croche.	Triple-croche.	Quadruple croche.		
Notation usuelle.	Abréviation, la consonne seule.	Numération de la consonne en solfiant.	Notation usuelle.	o	◗	♩	♪	♬			Notation usuelle.	Diése. Bémol. Bécarre.
			Silences	Pause.	demi-pause.	soupir.	demi-soupir.	quart de soupir.	huitième de soupir.	seizième de soupir.		x ♭ ♮
			Langue des sons. Valeurs équivalentes.	a	e	i	o	u	ū (1)	ṉ (2)	Langue des sons.	z l r
				deux e	deux i	deux o	deux u	deux ū	deux ṉ		(1) Prononcez eu.	
											(2) Prononcez ou.	
Si	B (a)	7	Réunion des sons et des silences.	Ba	Be	Bi	Bo	Bu	Bū	Bṉ	Ajoutez aux syllabes ci-contre :	
La	L	6		La	Le	Li	Lo	Lu	Lū	Lṉ	z pour un dièse.	
Sol	S	5		Sa	Se	Si	So	Su	Sū	Sṉ	l pour un bémol.	
Fa	F	4		Fa	Fe	Fi	Fo	Fu	Fū	Fṉ	r pour un bécarre.	
Mi	M	3		Ma	Me	Mi	Mo	Mu	Mū	Mṉ	EXEMPLE :	
Ré	R	2		Ra	Re	Ri	Ro	Ru	Rū	Rṉ	*Doz*, pour Do croche dièse	
Do	D	1		Da	De	Di	Do	Du	Dū	Dṉ	*Ril*, pour Ré noire bémol.	
											Mor, pour Mi croche bécarre.	

(a) Pour éviter la confusion des deux notes *sol* et *si*.

(Nota). On met un point en-dessous des lettres pour les gammes graves (Ḍ), et au-dessus pour les gammes aigües (Ḋ).

Cette langue, qui peut être aussi facilement comprise par les musiciens que par les élèves de la méthode simplifiée, peut rendre de grands services aux sociétés chorales, en ce qu'elle permet de dicter en même temps et dans le même local, toutes les parties d'un chœur, quel que soit le nombre des exécutants.

Résumez cette leçon sans recourir au texte. Dites ce qu'on entend par musique — musique vocale et instrumentale — son — intonation — sons aigus et graves — valeur des sons — notation, notes et silences. Exposez le système de la langue des sons.

N'attendez pas que je vous fasse une question spéciale sur chacun des points ci-dessus, mais expliquez la leçon entière sans vous arrêter, et comme si vous aviez à vous faire comprendre d'un élève. Vous mettrez ainsi de l'ordre dans vos idées et vous gagnerez du temps.

L'habitude de faire ainsi un résumé est très-profitable. C'est un moyen de vous assurer que vous avez compris. De plus, pour ne rien oublier, vous ferez bien de revenir alternativement, chaque jour, sur l'une ou l'autre des leçons précédentes.

Ne vous astreignez pas à réciter dans les termes du livre. Cela donnerait la preuve que vous avez plus de mémoire que d'intelligence. « *Ce que l'on conçoit bien s'énonce clairement* », et vous n'éprouverez nul embarras si vous possédez suffisamment les principes.

DEUXIÈME LEÇON. — Mesure.

La musique, et surtout celle où plusieurs personnes exécutent à la fois, exige une grande régularité de mouvement afin que chaque son arrive au moment voulu et s'arrête de même. Il y aurait, sans cela, le même désordre que dans un régiment dont les soldats marcheraient d'un pas inégal.

Pour obtenir cette régularité indispensable, faites avec la main, de haut en bas, de petits battements, égaux de vitesse comme ceux du balancier d'une horloge. Et pour que je puisse entendre et juger si vous opérez avec ensemble, frappez ces battements de la main droite sur la main gauche, comme je vous le montre. (*Opérez.*)

Évitez dans ces mouvements de faire jouer le bras et l'avant-bras. Ce serait vous fatiguer inutilement et vous gêner en chantant. Les coudes doivent rester collés au corps, et la main droite seule doit agir, à partir de l'articulation du poignet. (*Opérez.*)

Ces battements se nomment **temps**. — Le **temps** est **binaire** ou **ternaire**.

Le temps **binaire** se divise en *deux* parties égales nommées **unités**. (Battez plusieurs temps en les décomposant par les mots : un *deux*, un *deux*, un *deux*.... tout en ne faisant qu'un seul battement par temps.)

Le temps **ternaire** contient *trois* **unités**..(Battez plusieurs temps en les décomposant par les mots : un *deux trois*, un *deux trois*, un *deux trois*....)

Les **temps** forment les **mesures**, ou division de la musique en parties d'égale durée.

Les **mesures** sont séparées par des barres verticales nommées **barres de mesure**, qui se doublent au commencement et à la fin des morceaux de musique. Exemple :

‖ | | | ‖

Les mesures contiennent *un*, *deux*, *trois* ou *quatre* temps.

Pour distinguer les temps d'une même mesure on a coutume de les battre chacun dans une direction différente. (*a*)

La mesure à 1 temps se bat de haut en bas.
 — à 2 — — 1er temps en bas, 2e en haut.
 — à 3 — — 1er temps en bas, 2e à droite, 3e en haut.
 — à 4 — — 1er temps en bas, 2e à gauche, 3e à droite, 4e en haut.

Exercez-vous à battre ces quatre sortes de mesures, d'abord en temps **binaires**, puis en temps **ternaires**.

Indiquez avec la voix, sur la première unité de chaque temps, le sens dans lequel se meut la main ; dites sur la seconde unité le mot *deux*, et sur la troisième le mot *trois*, comme suit :

Pour 1 temps binaire dites : bas deux.
 — 2 — — bas deux, haut deux.
 — 3 — — bas deux, droite deux, haut deux.
 — 4 — — bas deux, gauche deux, droite deux, haut deux.

(*a*) Beaucoup de personnes éprouvent de la difficulté à cette manière de battre la mesure, et cela retarde leurs progrès. Elles pourraient, *à la rigueur*, battre tous les temps du même sens, c'est-à-dire de haut en bas. Cela produirait le même effet que le métronome. Ces temps se trouvant nécessairement formés d'un *frappé* et d'un *levé*, chacun de ces deux mouvements vaudrait, dans les temps binaires, une unité ; dans les temps ternaires le frappé vaudrait deux unités et le levé se ferait sur la troisième.

De même,
Pour 1 temps ternaire dites : bas deux trois
— 2 — — — bas deux trois, haut deux trois.
— 3 — — — bas deux trois, droite deux trois, haut deux trois.
— 4 — — — bas deux trois, gauche deux trois, droite deux trois, haut deux trois.

Pour bien marquer les temps, veillez à ce qu'après avoir battu chacun d'eux, la main reste en place jusqu'au moment de lui donner une autre direction.

Marquez un peu plus que les autres le premier et le troisième temps, on les nomme **temps forts.** Ce sont eux qui donnent l'accent à la musique, de même que dans le discours ordinaire il y a des syllabes sur lesquelles on appuie plus fortement que sur les autres.

Les signes par lesquels on exprime habituellement les diverses sortes de mesures sont indiqués dans le tableau que voici :

SIGNES.	DÉNOMINATIONS.	NOMBRE DE TEMPS		d'unités.	OBSERVATIONS.
		binaires.	ternaires.		
C	Mesure C	4	»	8	»
$\frac{3}{4}$	— trois-quatre.	3	»	6	3/4 de la mesure C.
$\frac{2}{4}$	— deux-quatre	2	»	4	Moitié —
$\frac{1}{4}$	— un-quatre.	1	»	2	quart —
$\frac{12}{8}$	— douze-huit.	»	4	12	12/8ᵉ —
$\frac{9}{8}$	— neuf-huit.	»	3	9	9/8ᵉ —
$\frac{6}{8}$	— six-huit.	»	2	6	6/8ᵉ —
$\frac{3}{8}$	— trois-huit.	»	1	3	3/8ᵉ —
₵	— C barré.	2	»	8	Abréviation de la mesure C dans les mouvements rapides.
2	— deux.	2	»	8	Chaque temps représente quatre unités. (Temps quaternaires).
3	— trois.	3	»	12	Chaque temps représente quatre unités. (Temps quaternaires).

Ces signes se placent au commencement de tout morceau de musique.

Il y a encore d'autres sortes de mesures représentées par des signes différents de ceux relatés ci-dessus, mais elles sont si rarement employées que je ne crois pas devoir vous en entretenir ici.

TABLEAU RÉCAPITULATIF. (A copier en grand format pour les cours).

Mesure, division de la musique en parties d'égale durée.	**BINAIRES** (deux O ou deux unités.)				**QUATERNAIRES** (quatre O ou quatre unités.)		**TERNAIRES** (trois O ou trois unités).			
Nombre des temps (battements de la main égaux de vitesse.)	4	3	2	1	3	2	4	3	2	1
Composition des diverses mesures.	4	3	2	1	3	2	4	3	2	1
Manière de battre les temps. (1)	BAS. GAUCHE. DROITE. HAUT.	BAS. DROITE. HAUT.	BAS. HAUT.	BAS.	BAS. DROITE. HAUT.	BAS. HAUT.	BAS. GAUCHE. DROITE. HAUT.	BAS. DROITE. HAUT.	BAS. HAUT.	BAS.
Signes indiquant les mesures.	C	$\frac{3}{4}$	$\frac{2}{4}$	$\frac{1}{4}$	$\frac{3}{e}$	2 ou C	$\frac{12}{8}$	$\frac{9}{8}$	$\frac{6}{8}$	$\frac{3}{8}$
Valeurs en langage des sons.	$\frac{4}{1.}$	$\frac{3}{1.}$	$\frac{2}{1.}$	$\frac{1}{1.}$	$\frac{3}{e}$	$\frac{2}{e}$	$\frac{4}{1.}$ ou $\frac{12}{0}$	$\frac{3}{1.}$ ou $\frac{9}{0}$	$\frac{2}{1.}$ ou $\frac{6}{0}$	$\frac{1}{1.}$ ou $\frac{3}{0}$

(1) On peut, à la rigueur, battre tous les temps dans le même sens (de haut en bas). Dans le temps *binaire* le frappé et le levé valent chacun un O, et dans le temps *ternaire* le frappé vaut *deux* O et le levé n'en vaut qu'*un*.

Exercez-vous à battre les mesures qui suivent, en vous conformant aux explications qui précèdent.

Mesures à temps binaires. $\|C\ |\ \frac{3}{4}\ |\ \frac{2}{4}\ |\ C\ |\ 2\ |\ 3\ |\ \frac{2}{4}\ |\ C\ |\ 2\ |\ \frac{3}{4}\ |\ C\ |\ 3\ |\ $ &c.

Mesures à temps ternaires. $\|\frac{12}{8}\ |\ \frac{9}{8}\ |\ \frac{6}{8}\ |\ \frac{3}{8}\ |\ \frac{9}{8}\ |\ \frac{6}{8}\ |\ \frac{12}{8}\ |\ \frac{3}{8}\ |\ \frac{6}{8}\ |\ \frac{9}{8}\ |\ $ &c.

Mesures mélangées. $\|C\ |\ \frac{6}{8}\ |\ \frac{3}{4}\ |\ \frac{12}{8}\ |\ \frac{2}{4}\ |\ \frac{9}{8}\ |\ C\ |\ \frac{3}{8}\ |\ 2\ |\ \frac{12}{8}\ |\ 3\ |\ \frac{6}{8}\ |\ C\ |\ \frac{9}{8}\ |\ $ &c.

Remarquez que les mesures composées de temps ternaires sont désignées par deux chiffres dont le supérieur peut se diviser par 3 et dont l'inférieur est 8.

Dites le nombre de temps dont se composent les mesures à temps binaires du premier exemple ci-dessus. Puis, battez successivement et sans interruption toutes ces mesures en divisant les temps par unités, comme il est dit précédemment.

Agissez de même pour le second exemple, qui contient les mesures à temps ternaires.

Au troisième exemple, qui contient des mesures mélangées, outre l'indication du nombre de temps dont se compose chaque mesure, dites s'ils sont binaires ou ternaires ; puis, battez les mesures comme il est dit ci-dessus, en divisant les temps par unités et en donnant aux temps binaires et aux temps ternaires, la même durée.

Résumé. Expliquez pourquoi l'on bat la mesure en exécutant la musique — ce qu'il faut éviter en battant — Expliquez les temps binaires et ternaires — l'unité — la mesure — les barres de mesure — la manière de battre — les temps forts et faibles — les signes indiquant la nature des mesures.

TROISIÈME LEÇON — Gamme ; Appellation.

Comme nous l'avons dit dans la première leçon, on désigne habituellement les sons, dans la *musique notée*, par les mots Do Ré Mi Fa Sol La Si
et, dans la *langue des sons*, par D R M F S L B
dont l'*ordre numérique* est 1 2 3 4 5 6 7.

Les notes ainsi rangées constituent la **gamme** (alphabet musical).

Les chiffres rappellent bien mieux que les lettres la différence d'intonation qui existe entre les sons ; nous trouverons donc de l'avantage à remplacer le nom des lettres par celui du rang qu'elles occupent dans la gamme. Ainsi,

au lieu de D R M F S L B
disons, en voyant ces lettres : 1 2 3 4 5 6 7.

Ne considérez dans ces lettres qu'une autre manière d'écrire les chiffres : M ne sera plus pour vous que 3, L sera 6, R sera 2, etc.

Je vais vous faire entendre les sons de la gamme. Répétez-les après moi jusqu'à ce que les intonations vous soient devenues familières.

Exemple : En montant D R M F S L B prononcez 1 2 3 4 5 6 7
 En descendant B L S F M R D — 7 6 5 4 3 2 1

De D à B les sons vont en montant. Ils deviennent progressivement plus **aigus** (plus élevés).

De B à D les sons vont en descendant. Ils deviennent progressivement plus **graves** (plus bas).

Les sons usités ne se bornent pas à la gamme que vous venez d'apprendre, leur nombre n'est limité que par l'étendue des voix et des instruments.

Après avoir dit la gamme en montant, si vous continuez à monter encore, vous trouverez une seconde gamme, toute semblable à la première, avec cette différence : que les sons en seront plus aigus, puisque vous aurez toujours monté.

Exprimez de même cette seconde gamme par les lettres D à B, et surmontez-les d'un point pour indiquer la différence d'**acuité** (d'élévation). Vous placeriez deux points au-dessus des notes d'une gamme plus élevée encore.

Exemple : D R M F S L B Ḋ Ṙ Ṁ Ḟ Ṡ L̇ Ḃ D̈ R̈ etc.

De même, si, après avoir dit la gamme en descendant, vous continuez à descendre, vous trouverez successivement de nouvelles gammes dont les sons seront de plus en plus graves et que vous distinguerez par un ou deux points sous les lettres, en raison du degré de gravité.

Exemple : B L S F M R D B L S F M R D B L etc.

La gamme qui s'écrit sans point s'appelle gamme du **médium** (le milieu de l'étendue de la voix).

Pour avoir une règle fixe, considérez comme gamme du *médium* celle dans laquelle se trouve compris le son du *diapason*, quel que soit le rang qu'il y occupe. (a)

Voici le résumé de ce qui précède :

DRMFSLB	DRMFSLB	DRMFSLB	DṘṀḞṠḶḂ	D̈R̈M̈F̈S̈L̈B̈
Gamme plus grave.	Gamme grave.	Gamme du médium.	Gamme aiguë.	Gamme plus aiguë.

Pour que la gamme se termine d'une manière agréable à l'oreille, on répète à l'aigu la note qui la commence.

Exemple : D R M F S L B Ḋ — Ḋ B L S F M R D

Exercez-vous à l'**appellation**, c'est-à-dire à nommer *en chiffres*, sans intonations, avec rapidité et dans quelqu'ordre qu'elles soient rangées, les notes représentées par les consonnes D R M F S L B.

Faites d'abord un battement pour chaque note, dites ensuite deux notes par battement, puis trois, puis quatre, le tout sans ralentir la vitesse des battements, afin d'arriver à nommer les notes rapidement.

Exemple : D R M F S L B D M S B R F L D F B M L R S D S R L
M B F D L F R B S M D B L S F M R D M S D F L R S B D S M F R S D
M S B F S R L S M D F R B L M S R F D M B S M R L S D S M L R B D

Cette appellation en chiffres a quelque chose de dur pour l'oreille. On peut éviter cet inconvénient en modifiant comme suit la prononciation des chiffres.

Au lieu de un deux trois quatre cinq six sept
prononcez comme s'il y avait un deux tois quat' cin si sé.

Il ne peut y avoir d'équivoque, et cela facilite beaucoup une lecture rapide.

Seulement, vis-à-vis de *un*, il convient de dire *cinq, six, sept*. Exemple : *cinq un* et non pas *cin un* — *six un* et non pas *si un* — *sept un* et non pas *sé un*.

Résumé. Dites comment on écrit les sons — ce qu'on entend par gamme, sons aigus, sons graves — comment on désigne les sons en chantant — comment on différencie les gammes graves, aiguës et du médium — ce qu'on entend par appellation.

(a) Le *diapason* est un petit instrument en acier ayant la forme d'une fourche, qui sert à mettre l'accord dans les orchestres.

QUATRIÈME LEÇON. — Intervalles.

Vous connaissez les intonations telles qu'elles se succèdent dans la gamme, il faut maintenant apprendre à les saisir dans quelqu'ordre que les notes se présentent.

Exemple : D S M B R F, etc.

Le rang des notes dans la gamme se compte par **degrés**. D occupe le premier degré, R le second, M le troisième, etc.

Quand les notes se suivent, comme D R M F S, etc., elles sont par **degrés conjoints**, c'est-à-dire joints ensemble.

Quand elles ne se suivent pas dans leur ordre numérique, elles sont par **degrés disjoints**, c'est-à-dire séparés. Exemple : D S M B F, etc.

La différence d'intonation qui existe entre deux sons qui n'occupent pas le même degré dans la gamme se nomme **intervalle**.

On distingue les intervalles par les dénominations suivantes :

Deux notes occupant le même degré n'ont pas d'intervalle entre elles. Elles ont le même son et par ce motif on les dit à l'unisson. Exemples : D D R R M M

L'intervalle de	2	degrés se nomme	seconde.	D R	R M	S L
—	3	—	tierce.	D M	S B	F L
—	4	—	quarte.	D F	M L	R S
—	5	—	quinte.	D S	R L	F Ḋ
—	6	—	sixte.	D L	M Ḋ	R B
—	7	—	septième.	D B	F Ṁ	M Ṙ
—	8	—	huitième.	D Ḋ	R Ṙ	M Ṁ
—	9	—	neuvième.	D Ṙ	R Ṁ	S L̇
—	10	—	dixième.	D Ṁ	S Ḃ	F L̇
	etc.					

L'intervalle de huitième se nomme aussi **octave**.

(Voyez aux exercices les tableaux d'intervalles).

Résumé. Définissez les degrés conjoints et disjoints — les intervalles — leur composition.

CINQUIÈME LEÇON. — Valeurs.

Pour déterminer l'*intonation* des notes nous avons employé les consonnes initiales de leurs noms : D R M etc. Pour en déterminer la *valeur* nous ferons usage de voyelles.

dans la langue des sons.	INDICATION DES VALEURS				NOMBRE de temps binaires à battre pour chaque valeur.
	DANS LA NOTATION ORDINAIRE				
	POUR LES SONS.		POUR LES SILENCES.		
	Figures.	NOMS.	Figures.	NOMS.	
a	𝅝	Ronde.	𝄻	Pause.	4
e	𝅗𝅥	Blanche.	𝄼	Demi-pause.	2
i	♩	Noire.	𝄽	Soupir.	1
o	♪	Croche.	𝄾	1/2 soupir.	1/2
u	𝅘𝅥𝅯	Double-croche.	𝄿	1/4 de soupir.	1/4
eu écrivez ū	𝅘𝅥𝅰	Triple-croche.	𝅀	1/8 de soupir.	1/8
ou écrivez u̱	𝅘𝅥𝅱	Quadruple-croche	𝅁	1/16 de soupir.	1/16

TABLEAU DE LA VALEUR RELATIVE DES VOYELLES.

VOYELLES indiquant LES VALEURS.	VALEURS ÉQUIVALENTES.						
	a	e	i	o	u	ū	u̱
a	1	2	4	8	16	32	64
e	»	1	2	4	8	16	32
i	»	»	1	2	4	8	16
o	»	»	»	1	2	4	8
u	»	»	»	»	1	2	4
ū	»	»	»	»	»	1	2
u̱	»	»	»	»	»	»	1

Prenant pour **unité**, comme point de comparaison, la valeur de **o**,
nous aurons : a e i o u ū ṷ
Valant 8 4 2 1 1/2 1/4 1/8
 o.

La valeur de **o** est celle de l'**unité**.

Il faut deux **o** pour un temps **binaire**; il en faut trois pour un temps **ternaire**.

Exercices sur les *valeurs* :

$$\|\mathbf{C}\| a \ |e \ e \ |i \ i \ i \ i \ |oooooooo|e \ i \ i|e \ i|i \ oo \ i \ |uuuu|i \ i \ e \ \|.$$

$$\left\|\frac{3}{4}\right\| e \ i|i \ e \ |i \ oooo|i \ uuuu \ i \ |o \ uu \ i \ oo|e \ oo|oo \ i \ i|e \ i \ \|$$

Un point placé après un signe de valeurs en augmente la durée de moitié. Un second point vient encore ajouter moitié à la durée du premier.

Ainsi, e • équivaut à e i; — e • • équivaut à e i o; — i . équivaut à i o, etc.

Vous pouvez, au moyen de ce qui précède, lire les batteries du tambour. Exemple :

PAS ORDINAIRE. $\|\mathbf{C}\| e \ e \ |i \ i \ e \ |e \ e \ |i \ i \ i \ \bullet o|i \ i \ i \ \bullet o|i \ i \ e \ \|$

LA RETRAITE. $\left\|\frac{2}{4}\right\| i \ uuuu|e \ \ |i \ oo|i \ \bullet o|i \ i|i \ \bullet o|i \ i|i \ oo|i \ i|e \ \|$

PAS ACCÉLÉRÉ. $\left\|\frac{6}{8}\right\| i \ oi \ o|i \ oi \ \bullet|i \ \bullet i \ o|i \ oi \ \bullet|i \ \bullet i \ o|i \ oi \ o|i \ oi \ \bullet|i \ oi \ \bullet \ \|$

Résumé. Dites comment on indique la valeur des sons et des silences—dans la notation usuelle — dans la langue des sons — combien chaque signe de durée vaut de temps — quelle voyelle répond à l'unité et quelle est la valeur relative des autres signes de durée, en les comparant à l'unité.

(Voyez les exercices sur les valeurs.)

SIXIÈME LEÇON. — Réunion des intonations et des valeurs. Rhythme. Solmisation. Vocalisation. Chant.

En joignant aux voyelles indicatives des *valeurs* les consonnes qui déterminent les *intonations*, nous exprimerons à la fois ces deux choses, et en une seule syllabe. Exemple :

‖ C ‖ Da │Ré Mé│Fi Si Li Bi │ Do Do Bo Lo So Fo Mo Ro│ Dé e ‖

Les **silences** se désignent par les voyelles seules *a e i*, etc., que, pour plus de clarté, nous mettrons en caractère penché. (Voyez le *Tableau synoptique de la langue des sons*, à la 1.re leçon, page 4.)

Lisez à haute voix, sans intonations, *en chiffres*, les consonnes commençant les mots de l'exemple ci-dessus. (*Opérez*.)

Nommer ainsi les sons sans intonations et sans battre la mesure, c'est en faire *l'appellation*.

Redites le même exemple, soit en nommant les notes par chiffres, soit en ne nommant que les voyelles, et en battant la mesure. (*Opérez*).

Nommer ainsi les sons ou les valeurs sans intonations et en battant la mesure, c'est **rhythmer**.

Nommez maintenant les notes avec les intonations qui leur sont propres et en battant la mesure. (*Opérez*.)

Produire ainsi le son de chaque note en la nommant et en battant, c'est **solfier**.

Les livres où l'on apprend à solfier se nomment **solféges**. Il en est de même de la musique composée exprès pour être solfiée ; et l'opération que l'on fait en solfiant se nomme **solmisation**.

Répétez encore la même chose en remplaçant le nom des notes par les voyelles indicatives des valeurs. (*Opérez*.)

Exécuter ainsi la musique en produisant les sons avec l'émission des voyelles qui représentent les valeurs, c'est **vocaliser**, c'est faire de la **vocalisation**.

Les morceaux de musique composés pour être vocalisés sont des **vocalises**.

Dites maintenant ce même air en y ajoutant des paroles, comme suit :

‖C‖ Da │Ré Mé│ Fi Si Li Bi │Do Do Bo Lo So Fo Mo Ro│Dé e ‖
Chan-tons u - ne gam-me en mon-tant, chan-tons la gam-me en des-cen-dant.

Réunir ainsi les sons et les paroles, c'est **chanter**.

Résumé. Dites comment on exprime à la fois le son et sa valeur — comment on indique les silences. — Expliquez en quoi consiste le rhythme — la solmisation — la vocalisation — le chant.

SEPTIÈME LEÇON—Tons; Demi-tons, Gammes diatonique et chromatique. Dièse; Bémol; Bécarre. Complément de la langue des sons.

La gamme telle que vous l'avez apprise se compose de 8 sons représentés par les 7 notes D R M F S L B et la répétition de la première note à l'aigu Ḋ.

Mais le nombre des sons différents dont on fait usage dans l'étendue de cette gamme s'élève à 12, plus, comme il est dit ci-dessus, la répétition de la première note à l'aigu.

C'est ce que l'inspection de la planche 1.re fait comprendre. La figure **A** représente une portion du clavier d'un piano ou d'un orgue. Ce clavier est partagé en séries de 12 touches consécutives.

Chacune de ces séries contient 7 touches blanches et 5 touches noires rangées dans un ordre identique.

D'une touche à la suivante, quelle qu'en soit la couleur, le son, en allant de gauche à droite, monte d'une quantité dite *demi-ton*.

Conséquemment, deux touches séparées par une autre, se trouvent à distance double, c'est-à-dire que les deux sons diffèrent *d'un ton*.

J'ai écrit sur les touches blanches de ce clavier les notes composant la gamme que vous connaissez, savoir :

Touches:	Blanche	noire	blanche	noire	blanche	blanche	noire	blanche	noire	blanche	noire	blanche	blanche
	D	»	R	»	M	F	»	S	»	L	»	B	Ḋ
	1	»	2	»	3	4	»	5	»	6	»	7	1̇
	ton		ton		demi-ton		ton		ton		ton		demi-ton.

Total : 5 tons et 2 demi-tons. (Ces derniers sont entre les 3.e et 4.e degrés et entre les 7.e et 8.e et ne sont point séparés par une touche noire.)

Cette gamme, qui procède par tons et demi-tons, prend le nom de gamme **diatonique**.

Quant aux 5 sons représentés par les touches noires, ils prennent, selon les cas, tantôt le nom de la note inférieure, tantôt celui de la note supérieure dans l'ordre de la gamme. Et, comme la dénomination ne change pas, il faut ajouter quelque chose qui annonce que le son doit être haussé ou baissé.

A cet effet, dans la notation usuelle, on place, en avant de la note,

le signe ♯ nommé *dièse* pour dire que le son doit être haussé d'un demi ton.

le signe ♭ nommé *bémol* pour dire que le son doit être baissé d'un demi ton.

et le signe ♮ nommé *bécarre* pour dire que la note, *diésée* ou *bémolisée*, doit reprendre son état normal.

Ces signes se nomment encore signes d'altération, parce qu'ils changent l'intonation des notes qu'ils accompagnent. Ils prennent aussi le nom de signes *accidentels* quand ils modifient accidentellement le son normal de l'une des notes de la gamme.

Dans la langue des sons, pour en tenir lieu, on ajoute à l'indication des notes (comme nous l'avons dit dans la première leçon), la prononciation finale des mots diè*se*, bémo*l* et bécar*re* ; savoir : *z*, pour dièse, *l*, pour bémol, et *r* pour bécarre.

L'ensemble des sons que l'on peut employer dans l'étendue d'une gamme nous donnera donc : (Voyez planche 1re, en **C** et **B**).

Touches:	Blanche	noire	blanche	noire	blanche	blanche	noire	blanche	noire	blanche	noire	blanche	blanche
Avec des dièses	D	Dz	R	Rz	M	F	Fz	S	Sz	L	Lz	B	Ḋ
Avec des bémols	D	Rl	R	Ml	M	F	Sl	S	Ll	L	Bl	B	Ḋ

La gamme, ainsi composée de 12 sons à distance de demi-ton, prend le nom de gamme **chromatique**, qui s'écrit par dièses en montant et par bémols en descendant.

Les deux demi-tons qui entrent dans la composition de la gamme diatonique se nomment demi-tons **diatoniques**. Les cinq demi-tons intercalés qui viennent compléter la gamme chromatique, se nomment demi-tons **chromatiques**.

En ajoutant ces lettres, *z, l, r*, à la fin des syllabes dont nous avons précédemment parlé, nous aurons un langage complet, exprimant tout à la fois l'intonation et la durée des notes, ainsi que les dièses, bémols et bécarres qui peuvent les accompagner. Exemple :

Doz, pour 1, croche, dièse.—Ril, pour 2, noire, bémol.—Mer, pour 3, blanche, bécarre.

On peut même hausser ou baisser chaque note de deux demi-tons : on double alors le signe qui l'indique. Exemple : Mozz, — Sill.

Toute note non diésée ou bémolisée est dite **naturelle**.

(Voyez, à la première leçon, le *Tableau synoptique de la langue des sons*.)

EXERCICES SUR LES DIÈSES ET LES BÉMOLS.

‖ 2/4 ‖ Di Ri | Do Doz Ri | Ri Mi | Ro Roz Mi | Mi Fi | Mo Mo Fi | Fi Si |
| Fo Foz Si | Si Li | So Soz Li | Li Bi | Lo Loz Bi | Bi Ḋi | Bo Bo Ḋi | Ḋi Bi |
| Ḋo Ḋo Bi | Bi Li | Bo Bol Li | Li Si | Lo Lol Si | Si Fi | So Sol Fi | Fi Mi |
| Fo Fo Mi | Mi Ri | Mo Mol Ri | Ri Di | Ro Rol Di ‖

‖ 2/4 ‖ Di Doz Ro | Roz Mo Fo Foz | Si Soz Lo | Loz Bo Ḋi ‖ Ḋi Bo Bol |
| Lo Lol So Sol | Fi Mo Mol | Ro Rol Di ‖

Dans toutes les mesures où les notes de la gamme se trouvent déjà à distance de demi-ton, il n'y a pas eu lieu d'employer le dièse ni le bémol.

Exemple : ‖ Mo Mo Fi | Bo Bo Ḋi | Ḋo Ḋo Bi | Fo Fo Mi ‖

Partout ailleurs j'ai pu les placer, et l'effet pour l'oreille est le même qu'entre M et F ou B et Ḋ.

Exemple : Chantez Ḋo Bo Ḋi. Dites ensuite So Foz Si, en conservant à So le même son qu'à Ḋi, vous verrez que les intonations sont exactement les mêmes.

Résumé. Expliquez la composition de la gamme en tons et demi-tons — la gamme diatonique — la gamme chromatique — les demi-tons diatoniques et chromatiques — le clavier du piano — les dièses, bémols et bécarres dans la notation usuelle et dans la langue des sons — l'indication, en une seule syllabe, de la note, de sa valeur et de l'altération.

HUITIÈME LEÇON. — Mélodie. Harmonie. Canon. Renvois. Reprises. Liaisons. Syncope. Triolets. Points d'arrêt. Points d'orgue.

On nomme **mélodie** la musique composée de sons successifs, un seul à la fois, comme on le fait avec la voix, la flûte, la clarinette, etc.

On nomme **harmonie** la musique où plusieurs sons différents qui s'accordent entre eux se produisent simultanément. C'est ce qu'on obtient avec l'orgue, le piano, ou par la réunion de plusieurs instruments ou de plusieurs chanteurs.

Mélodie signifie encore le chant principal et dominant dans l'harmonie.

L'exercice qui suit a pour objet de vous accoutumer à solfier à *deux voix*. Commencez par le rhythmer, puis vous le solfierez, puis enfin vous l'exécuterez à deux parties en vous conformant aux prescriptions suivantes :

Partagez-vous en deux sections. La première commencera seule au N.º 1. La seconde attendra que la première soit parvenue au N.º 2, pour commencer à son tour au N.º 1. En arrivant à la fin de l'exercice, chaque section le recommencera jusqu'à ce que l'on juge à propos d'arrêter.

On nomme **canon** ce genre de musique, composé d'un air commencé tour à tour, à certains intervalles, par plusieurs voix, et se servant ainsi d'accompagnement à lui-même.

‖ C ‖ $\overset{1}{\text{Di}}$ Ro Mo Fi Si │ Li Bi Dé │ Ro Do Bo Lo Si Fi │ Mé Ri *i* ‖

‖ $\overset{2}{\text{Mi}}$ Fo So Li Bi │ Di Ri Mé │ Fo Mo Ro Do Bi Li │ Sè Fi *i* ‖

‖ Mi Ro Mo Fi Si │ Li Bi Dé │ Ro Do Bo Lo Si Fi │ Mé Ri *i* ‖

‖ Di Bo Do Ri Mi │ Fi Si Lé │ Bo Lo So Fo Mi Ri │ Dé Bi *i* ‖

Exemple qu'il faut rhythmer et solfier par numéros, puis chanter :

‖ $\frac{3}{8}$ ‖ $\overset{1}{\text{Di}}$ Ro │ Mi Fo │ Ri Mo │ Di So │ Di Ro │ Mi Fo │ Ri Mo │ Di *o* ‖
Ap - pre-nons a - vec cons-tan - ce, bien - tôt nous sau-rons chan - ter.

‖ $\overset{2}{\text{Mi}}$ Fo │ Si Lo │ Fi So │ Mi Do │ Mi Fo │ Si Lo │ Fi So │ Mi *o* ‖ Da capo.
Il faut de la per - sis - tan - ce et sans ces - se ré - pé - ter.

Le mot **da capo** est un **renvoi**. Il signifie qu'il faut revenir en tête du morceau et le recommencer jusqu'au mot **fin**.

Cet air peut aussi être chanté en **canon**. C'est ce qui est indiqué par les chiffres 1 et 2.

Employez aussi pour **renvoi** une étoile ou toute autre marque de convention, que vous répéterez en tête du passage auquel il faut recourir. Exemple :

‖ │ ‖★ │ ‖ │ ‖★

Une **reprise** est un passage que l'on doit dire deux fois consécutives. C'est ce qu'on indique par deux points (**:**) Ces deux points, placés en avant de la double barre finale du

passage, signifient qu'il faut le recommencer : ‖ Quand ils sont placés après la double barre du commencement, ils avertissent que le passage devra être répété ‖ :

Exemple : ‖ | | :‖: | |. :‖

Application. ‖ 2/4 ‖ ★ Mi Fo Foz | Si • Fu Mu | Mo Ro Do Ro | Mi Ro o | Mi Fo Foz | Si • Fu Mu | Mo Ro Do Bo | Di i :‖: Ri Mo Foz | Si Foz Mu Ru | Do Ro Mo Ro | Di Bo o | Ri Mo Foz | Si • Fuz Mu | Ro Do Bo Lo | Si i :‖ ★

Quand plusieurs notes semblables pour l'intonation se trouvent réunies par un trait arqué ⌢ nommé **liaison**, on ne prononce que la première, et le son se soutient pendant la durée de toutes les autres. Exemple que l'on peut solfier en canon :

‖ 2/4 ‖¹ Di Ri⌢Ri Mi | Fi⌢Fo Mo | Ri Di ‖² Mi Fi⌢Fi Si | Li Lo So | Fi Mi ‖¹

Ri Ri équivalent à Ré ; Fi Fo résument en une seule note la valeur de trois o ; etc.

La liaison s'emploie aussi pour réunir, dans la vocalisation ou dans le chant, plusieurs notes d'intonations différentes qui doivent se faire entendre en une seule émission de la voix ou sur une seule syllabe.

‖ 2/4 ‖ Do⌢Ro Mo Fo | Si Si | Lo⌢So Fo Mo | Mo Ro Di ‖
 Li i ons en - sem - ble que e el ques no o tes.
Écrivez : Li - ons en - sem - ble quel - ques no - tes.

On nomme temps *forts* le premier et le troisième temps de la mesure parce que, dans l'exécution, on donne plus d'intensité à la note qui les commence.

Il en est de même pour les temps pris isolément : on appuie un peu sur la première et la troisième note de chacun d'eux. Mais quand une note commence sur un temps faible ou sur la partie faible d'un temps et se prolonge sur un temps fort ou sur la partie forte d'un temps, c'est sur cette note que se porte l'accent.

C'est ce qu'on nomme une *syncope*. EXEMPLE :

‖ C ‖ Di Me Ri | Di Se⌢So Fo | Mo Di Bi Lo Fo Ro | Ro Do Mo Li Si Bo | Di Mi Di i ‖

Les mesures sont habituellement composées en entier de temps *binaires* ou de temps *ternaires*. Néanmoins, quelquefois on emploie des temps ternaires dans les mesures à temps binaires.

Pour reconnaître les temps qui, dans ces mesures, doivent être *ternaires*, on met au-dessus

des notes dont ils sont composés, un trait courbe qui les réunit, et que l'on surmonte du chiffre 3. C'est ce qu'on nomme un *triolet*.

Pour les sous-divisions du *triolet*, on remplace le 3 par le chiffre qui indique la sous-division. Exemple :

$$\left\| \frac{2}{4} \right\| \text{Di} \quad \overbrace{\text{Ro Mo Ro}}^{3} |\text{Do Ro Mo Fo}| \text{Si} \quad \overbrace{\text{Lu Su Fu Mu Ru Du}}^{6} |\text{Ri} \quad \text{Do } o \|$$

Le signe ⌒ placé sur une note ou sur un silence en prolonge la valeur d'une manière indéterminée et laissée au goût de l'exécutant. Il se nomme alors *point d'arrêt*. S'il a pour objet de laisser à l'exécutant la liberté d'intercaler dans le morceau des traits d'agrément, de nature à faire valoir son talent, il prend le nom de *point d'orgue*.

Résumé. Définissez la mélodie — l'harmonie — le canon — les signes de renvoi — les reprises — la liaison — la syncope — le triolet — le point d'arrêt et le point d'orgue.

NEUVIÈME LEÇON. — Propriétés relatives des notes de la gamme. Établissement du ton. Changement de ton.

En raison des propriétés relatives qui existent entre les notes, on leur a encore donné les noms suivants : (Voyez planche 1.^{re} fig. D.)

 1.^{er} son D tonique.
 2.^{me} — R sus-tonique.
 3.^{me} — M médiante.
 4.^{me} — F sous-dominante.
 5.^{me} — S dominante.
 6.^{me} — L sus-dominante.
 7.^{me} — B sensible.
 8.^{me} — Ḋ tonique octave.

Voici le rôle de chacune de ces notes dans la gamme :

1.° **Tonique**, son principal ou fondamental, qui détermine le *ton* de la gamme. Il implique aussi l'idée du repos. Il termine ordinairement tout morceau de musique et toute phrase musicale dont le sens est complet.

2.° **Dominante**. Ce son est le plus important après la tonique. Il domine les autres par son retour fréquent. Il termine ordinairement les phrases musicales dont le sens n'est pas encore complet.

3.° **Médiante**. Sorte de trait-d'union, de médiation entre la tonique et la dominante. Ces trois sons, entendus simultanément ou l'un après l'autre, produisent un effet si agréable qu'on a donné à leur ensemble le nom **d'accord parfait**.

4.° **Sensible**. Ce son laisse en suspens; on ne saurait s'y arrêter sans malaise, et l'oreille inquiète demande, pour être satisfaite, la production de la tonique que la sensible faisait pressentir et désirer.

Les autres sons jouent dans la gamme un rôle plus secondaire. Ils tirent leurs noms des sons voisins les plus considérables autour desquels ils viennent se grouper.

Les sons, vous le savez, diffèrent par l'intonation. D est plus grave que S, L est plus aigu que M, etc.

Le premier son de la gamme en détermine le **ton**. Mais ce son n'a rien d'absolu. Il peut être pris à différents degrés d'élévation, selon la nature et l'étendue de la voix des chanteurs. Il suffit que rien ne soit changé à l'intonation *relative* des sons. C'est ce qui fait dire que : *la gamme peut être chantée sur tous les tons*.

Exemple : Solfiez D R M F S L B Ḋ. Recommencez cette même gamme en donnant à la tonique, D, l'intonation qu'avait S, vous produirez le même air, sauf la différence d'élévation. Il en sera de même si vous prenez pour tonique un autre point de départ. Il faut, autant que possible, changer l'intonation de la tonique à chaque nouvel exercice, afin de familiariser la voix avec tous les degrés de gravité et d'acuité.

Puisque l'on peut chanter la gamme *sur tous les tons*, il est nécessaire de déterminer ce **ton** à chaque morceau de musique par une indication quelconque; sans cela on serait exposé à de nombreux tâtonnements avant de trouver le degré convenable à la voix.

Prenons pour guide le **diapason.**

Mettons en tête de la musique le mot **diapason**, suivi de la lettre indiquant la note à laquelle le son de cet instrument doit correspondre. Exemple : *Diapason* L.

Cela signifie que la sixième note de la gamme, L, doit avoir la même intonation que le *diapason*.

Au moment d'exécuter, faites résonner un diapason, soutenez avec la voix le son produit en prononçant G, et achevez la gamme jusqu'à ce que, soit en montant, soit en descendant, vous arriviez à la tonique D.

Diapason L.

$\| \frac{2}{4} \|$ i o So| Do Do Ro Ro| Mu FuMuRuDo RuMu| Fo Fo Mo Mo| Ri o So| | Bo Bo Do Do| RuDuBuLu So Fo| Mo Mo RuDuBuRu| Di i ‖

Avant de chanter, pour bien établir le **ton**, prenez l'habitude de faire l'accord parfait D M S Ḋ Ḋ S M D qui constitue la charpente de la gamme.

Si le ton ne convient pas à votre voix, baissez ou élevez la tonique et chantez le nouvel accord parfait.

Il arrive souvent que, dans le courant d'un même morceau, la gamme change de *ton*, c'est-à-dire que l'intonation de la *tonique*, et conséquemment des autres notes, devient plus aiguë ou plus grave. Nous indiquerons ce changement en mettant entre parenthèses () la note qui doit avoir, dans le ton nouveau, l'intonation de la dernière note chantée.

Alors, tout en conservant le son de cette dernière note, prononcez le nom de celle qui est entre parenthèses, et faites-en le point de départ pour ce qui suit. Exemple :

Diapason M.

$\| \frac{6}{8} \|$ ★Mi Mo Fo • SuFo| Mi Mo Fo • SuFo| Mo Fo So Suz Lu Su FuMuRu| | Di Mu Ru Di (Fi) o ‖ Si Do Bo • DuRo| Si DoBo • DuRo| So Mo Do Lo Fo Ro| | Bo So Bo Do Bo Bol (Fo) ‖★

La note entre parenthèses ne compte pas dans la mesure du morceau. Le (Fi) de l'exemple ci-dessus indique qu'en faisant entendre le son du Di qui précède, il faut prononcer le mot 4. De cette manière, le Si qui suit aura le son qu'aurait eu un Ri sans cette mutation.

Le (Fo) indique qu'en faisant entendre le Bol qui précède, il faut prononcer le mot 4. De cette manière, le Mi qui suit aura le son qu'aurait eu, sans cela, un Li.

Résumé. Définissez les propriétés relatives des notes dans la gamme — l'accord parfait — dites comment on établit le ton dans lequel la musique doit être exécutée — comment on passe d'un ton dans un autre.

DIXIÈME LEÇON. — Intervalles majeurs, mineurs, justes, augmentés, diminués. Renversements.

Vous avez vu (4.e leçon), que deux sons qui se suivent par degrés conjoints forment l'intervalle de seconde, la gamme n'est donc qu'une succession de secondes.

Mais toutes, vous le savez, ne sont pas égales. Entre le 3.e et le 4.e degré et entre le 7.e et le 8.e, il n'y a qu'un demi-ton, tandis qu'entre les autres il y a un ton (7.e leçon).

Les secondes composées d'un ton, comme DR, RM, FS, SL, LB, sont *majeures* (grandes), et celles composées d'un demi-ton, comme MF, BḊ, sont *mineures* (petites).

Ces différences existent aussi pour les autres intervalles, puisqu'ils sont formés d'un certain nombre de secondes. Voyez le tableau qui suit :

Tableau des intervalles contenus dans la gamme diatonique en prenant la tonique pour base.

INTERVALLES directs	Nombre de Tons	1/2 tons	PATRON DE LA GAMME							Nombre de Tons	1/2 tons	INTERVALLES renversés
			ton D	ton R	1/2 ton M F	ton S	ton L	ton B	1/2 ton Ḋ			
2.de majeure	1	»	D	R	Ḋ	4	2	7.e mineure
3.ce —	2	»	D	.	M	Ḋ	3	2	6.te —
4.te juste	2	1	D	.	. F	.	.	.	Ḋ	3	1	5.te juste
5.te —	3	1	D	.	. .	S	.	.	Ḋ	2	1	4.te —
6.te majeure	4	1	D	L	.	Ḋ	1	1	3.ce mineure
7.e —	5	1	D	B	Ḋ	»	1	2.de —
8.e ou octave	5	2	D	Ḋ	»	»	

Tout intervalle peut être renversé. Il faut, pour cela, en porter le son le plus grave à l'octave aiguë, ou le son le plus aigu à l'octave grave. Il en résulte que le *renversement* ou *complément* d'un intervalle complète l'octave. (Voyez le tableau ci-dessus.)

Exemple : Intervalles directs D à M — B à S — D à S
Renversements M à Ḋ — S à B — S à Ḋ.

La désignation d'un intervalle forme avec celle de son renversement le nombre 9. Exemples :

Intervalles directs	1.re	2.de	3.ce	4.te	5.te	6.te	7.me	8.me
Renversements	8.me	7.me	6.te	5.te	4.te	3.ce	2.de	1.re

Vous voyez, dans le tableau qui précède :
Que les intervalles **directs** de 2.^{de}, 3.^{ce}, 6.^{te} et 7.^{me} sont un demi-ton *plus grands* que les intervalles **renversés** de mêmes noms. C'est ce qui justifie les qualifications de **majeurs** et de **mineurs.**

Qu'au contraire, les intervalles **directs** de 4.^{te} et de 5.^{te} sont *égaux* aux intervalles **renversés** de mêmes noms. C'est pour cette raison qu'on les qualifie d'intervalles **justes.**

Les intervalles **majeurs**, **mineurs** et **justes** peuvent être **augmentés** ou **diminués** d'un demi-ton par l'adjonction d'un dièse ou d'un bémol.

Voici le résumé de ce qui précède :

L'intervalle majeur est d'*un demi-ton* plus grand que l'intervalle mineur.
——————diminué——————————petit————————————ou juste.
——————augmenté————————————grand————————majeur ou juste.

 Le renversement d'un intervalle majeur est mineur.
—————————————————————mineur — majeur.
—————————————————————juste — juste.
—————————————————————augmenté — diminué.
—————————————————————diminué — augmenté.

Résumé. Expliquez les intervalles majeurs, mineurs, justes, diminués, augmentés, renversés.

Tableau général des Intervalles directs et renversés de la Gamme diatonique

ONZIÈME LEÇON. — Gamme majeure ; Gamme mineure.

La gamme, D R M F S L B Ḋ, dite *gamme majeure*, peut recevoir une modification importante qui change le caractère et les effets de la musique.

Si l'on baisse d'un demi-ton le 3.ᵉ et le 6.ᵉ son, en d'autres termes : si l'on remplace la tierce et la sixte *majeures* par une tierce et une sixte *mineures*, la musique prend une teinte de douceur et de mélancolie qui a beaucoup de charme. La gamme, ainsi modifiée, se nomme *gamme mineure*.

La différence d'ordre de succession des tons et demi-tons, dans ces deux gammes, constitue deux *modes*, savoir : le mode *majeur* où l'on emploie la gamme majeure, et le mode *mineur* où l'on fait usage de la gamme *mineure*. Exemple :

Gamme majeure D — R — M F — S — L — B Ḋ

— mineure D — R M♭ — F — S L♭ — — B Ḋ

Ces gammes diffèrent, comme nous l'avons dit, en ce que la tierce et la sixte sont majeures dans la première, et mineures dans la seconde, et que les demi-tons sont changés de place.

On écrit encore ainsi la gamme mineure :

En montant ⇒ D — R M♭ — F — S — L — B Ḋ

Et en descendant D — R M♭ — F S L♭ — B♭ — Ḋ ⇐

En montant, on rapproche L de B par la suppression du bémol.
En descendant,————B de L par l'addition d'un bémol.

Cela adoucit l'effet un peu dur de la seconde augmentée qui existait entre L♭ et B.

On obtient encore une gamme mineure si on la commence par la 6.ᵉ note de la gamme majeure. Exemple :

Gamme majeure ⇒ D — R — M F — S — L — B Ḋ

——— mineure ⇒ L — B D — R — M F — — S♯ L

Autre en montant ⇒ L — B D — R — M — F♯ — S♯ L

——— en descendant L — B D — R — M F — S — L ⇐

Dans le premier exemple ci-dessus de la gamme mineure, on a mis un dièse à S pour en faire la note sensible de L. Ce signe d'altération de S, dans le cours d'un morceau, est un indice presque certain du mode mineur.

Dans le deuxième exemple, on a monté F par un dièse, et dans le troisième, on a baissé S en supprimant le dièse afin d'adoucir, comme nous l'avons dit plus haut, l'effet de la seconde augmentée qui se trouvait de F à S♯.

Remarquez que le troisième exemple contient exactement, et sans altération, les mêmes notes que la gamme majeure ; et que la seule différence consiste dans le placement des demi-tons, qui ne se trouvent plus aux mêmes degrés, à cause du changement de point de départ.

Résumé. Expliquez les modes majeur et mineur — faites ressortir les différences qui existent entre les gammes de ces deux modes.

DOUZIÈME LEÇON. — Indication des mouvements; Signes d'expression.

Je vous ai dit, à la deuxième leçon, que le *temps* est le régulateur de la vitesse à imprimer à la musique; mais cette vitesse n'a rien d'absolu, et les *temps*, selon le caractère de la musique, peuvent être battus avec plus ou moins de lenteur. C'est ce qui constitue le **mouvement.**

On indique le mouvement à suivre par des mots italiens que l'on place en tête de la musique. Je vais vous en donner la nomenclature, en commençant par les mouvements les plus lents.

Largo, très-lent.
Lento, lent.
Larghetto, entre *largo* et *adagio*.
Adagio, assez lent.
Andante, aisé; entre *adagio* et *allegretto*.
Moderato, mouvement modéré.
Andantino, un peu plus vite qu'*andante*.

Allegretto, diminutif d'*allegro*.
Tempo di marcia, mouvement de marche.
Allegro, gai.
Vivace, vif.
Presto, vite.
Prestissimo, très-vite.

On emploie aussi les mots suivants qui, outre le mouvement, indiquent l'expression générale à donner à la musique :

Grave, grave.
Maestoso, majestueux.
Sostenuto, soutenu.
Affettuoso, affectueux.
Amoroso, tendre.

Grazioso, gracieux.
Scherzando, en jouant.
Con brio, avec éclat.
Con fuoco, avec feu.
Agitato, agité.

Souvent on ajoute des qualificatifs tels que :

Un poco, un peu.
Molto, beaucoup.
Assaï, assez.
Ma non troppo, mais pas trop.

Risoluto, résolu.
Con spirito, avec esprit.
Più, plus.
Più stretto, plus serré.

On fait encore usage des termes ci-après :

Rallentando, en ralentissant.
Ritardando, en retardant.
Tempo primo, premier mouvement.

Ad libitum } à volonté.
A piacere }

Toutes ces indications ont quelque chose de vague. Pour mieux préciser la vitesse exacte des mouvements, on se sert maintenant du *métronome*. C'est un instrument à balancier portant une tige graduée, sur laquelle glisse un contre-poids qui fait accélérer ou ralentir la vitesse des oscillations. On met en tête de la musique l'indication d'une des valeurs de notes, et le

numéro où il faut fixer le poids pour que l'instrument fasse connaître la durée que doit avoir cette note.

En outre du mouvement plus ou moins accéléré, les sons ont une grande variété de nuance dans l'*intensité* (le plus ou moins de force).

Ces nuances font tout le charme de la musique. Voici les principaux termes et signes qui les indiquent :

Crescendo, cresc. <en augmentant de force.
Diminuendo, dimin. > en diminuant de force.
Cresc. et dimin. <> en augmentant puis en diminuant de force.
Calando, Mancando, Morendo, Perpendosi, Smorzando, voyez *diminuendo*.
Rinforzando, Sforzando, voyez *crescendo*.
Piano, P, faible.
Pianissimo, PP, PPP, très-faible.
Forte, F, fort.

Fortissimo, FF, FFF, très-fort.
Mezzo-Forte, mf, demi-fort.
Mezza voce, Sotto voce, à mi-voix
Dolce, doux.
Legato, lié.
Espressivo, avec expression.
Rittardando, Slargando, en ralentissant.
Spiccato, piqué.
Staccato, détaché.
etc.

Résumé. Dites comment on indique le mouvement plus ou moins vif à imprimer à l'exécution de la musique et les nuances d'expression.

TREIZIÈME LEÇON. — Musique notée ; sa Traduction en langue des sons ; sa Lecture directe.

Nous allons maintenant faire l'application à la notation usuelle, des connaissances musicales que vous avez acquises.

Reportez-vous à la cinquième leçon. Vous verrez, dans le tableau des valeurs, par quels signes on remplace les voyelles que vous avez employées jusqu'à présent.

Ces signes sont de deux sortes : les **notes** qui indiquent les **sons**, et les **silences** qui indiquent les **repos**.

Ils s'écrivent sur une sorte d'échelle, nommée **portée**, composée de cinq lignes horizontales et parallèles, qui se comptent de *bas* en *haut*. (Voyez pl. 2, fig. 1.)

Les **notes** s'y étagent de ligne à interligne ; et, quand la portée ne suffit pas pour les contenir, on y ajoute, soit au-dessus, soit au-dessous, le nombre nécessaire de petites lignes, dites **additionnelles**, dont la longueur n'excède pas ce qu'il faut pour recevoir les notes surabondantes. (Voyez pl. 2, fig. 2.)

D'une ligne à l'interligne qui suit il y a un **degré**. Le degré **d'acuité** des intonations est subordonné à la position plus ou moins élevée des notes sur la portée. Les plus **graves** sont en bas et les plus **aiguës** sont en haut.

Conséquemment, cette position remplit, sur la portée, le même office que les consonnes dans la langue des sons.

La **tonique** peut, selon les cas, occuper tous les degrés de la portée.

Au commencement de chaque morceau de musique on place un signe, nommé **clef**, qui sert à déterminer le nom et la position des notes.

Il y a trois clefs :

La clef de **Fa**, 𝄢 qui se pose sur les 3.^e ou 4.^e lignes.

— d'**Ut**, 𝄡 ——— les 1.^{re}, 2.^e, 3.^e ou 4.^e lignes.

— de **Sol**, 𝄞 ——— la 2.^e ligne.

Ces clefs indiquent la position des notes dont elles portent le nom. (Voyez pl. 2, fig. 3.)

Les clefs sont le plus souvent accompagnées de dièses ou de bémols qui affectent, dans le cours du morceau, toutes les notes naturelles écrites sur les lignes ou interlignes occupés par ces signes. C'est ce qu'on nomme l'armure de la clef. (Voyez pl. 2, fig. 4 et 5.)

Les **points de prolongation** se placent à la suite de la note qu'ils affectent.

Les **silences** occupent le centre de la portée. (Voyez pl. 2, fig. 6.)

Je n'entrerai pas dans de plus amples détails sur la musique notée. Ce qui précède était nécessaire et suffit : soit *pour la transcrire en langue des sons*, soit pour arriver à *en effectuer directement la lecture*.

Si vous voulez vous borner à *transcrire en langue des sons la musique notée,* sans pousser plus loin vos études, le tableau repris à la planche 3 vous en donnera le moyen.

Cherchez dans le haut de la partie A, la case qui indique un nombre de dièses ou de bémols, égal à ceux qui sont à la clef, dans le morceau de musique à transcrire.

Descendez le long de la colonne jusqu'à la rencontre d'une clef semblable à celle que porte la musique.

La gamme qui se trouve à droite, en B, sur la même ligne que cette clef, sera la **gamme type** qu'il faudra suivre pour la transcription.

Comparez chacune des notes de la musique avec celles de la **gamme type**, puis écrivez les consonnes qui les accompagnent, en laissant un peu d'espace entre elles, pour y ajouter les voyelles qui indiquent les valeurs.

Voilà pour la transcription des intonations.

En ce qui concerne les **valeurs**, comparez, quant à la forme, les notes de la musique avec celles représentées en C, et ajoutez les voyelles qui y correspondent aux consonnes déjà écrites.

Lorsque les notes sont précédées d'un dièse ou d'un bémol qui n'est pas à la clef, ajoutez après la syllabe que vous venez de former, la lettre z pour dièse et *l* pour bémol.

Lorsque ces dièses ou bémols se trouvent à la clef, n'en tenez aucun compte.

Et lorsque les notes sont précédées d'un bécarre, faites *l* de ce bécarre si ces notes sont diésées à la clef, z si elles y sont bémolisées, et n'en tenez aucun compte si ces notes ne sont pas comprises parmi celles diésées ou bémolisées à la clef.

Quant aux signes de silences, transcrivez-les par les voyelles a e i o u ū u̱, en les isolant.

Ce moyen mécanique est tellement simple que toute personne, même étrangère aux principes de la musique, peut opérer cette transcription.

Pour *lire directement la musique notée,* sans recourir à sa transcription graphique en langue des sons, il faut chercher où est placée la **tonique** dans la musique à exécuter. Partant de ce point, vous trouverez, comme je vous l'ai déjà dit, les autres notes en allant de ligne à interligne. En solfiant vous désignerez chaque note par son numéro d'ordre dans la gamme.

Pour connaître la **tonique** (*a*), voyez si la clef est armée de dièses ou de bémols.

Trois cas se présentent :

Si la clef est armée de dièses, la position du dernier dièse est celle de la sensible, c'est-à-dire : du N.º 7 ou de B. On a l'emplacement de la *tonique* en remontant d'un demi-ton.

Si la clef est armée de bémols, la position du dernier bémol est celle de la sous-dominante, c'est-à-dire : du N.º 4 ou de F. On a la *tonique* en baissant d'une quarte.

Si la clef est sans armure, la ligne sur laquelle cette clef est posée servira de point de repère ;

La clef de Sol donne la	*dominante*,	soit le N.º 5 ou S.	La *tonique* est la quinte au-dessous.	
— de Fa —	*sous-dominante*,	—	4 — F.	— — quarte —
— d'Ut —	*tonique*,	—	1 — D.	

(*a*) M. Vincent, membre de l'Institut, a publié dans la *Revue de Musique ancienne et moderne*, une Notice sur une *clé universelle* qu'il nomme *rond-clé*. L'idée en est ingénieuse et d'une grande facilité d'application. (*Voir le numéro du 17 janvier 1856*).

Ne vous préoccupez pas autrement des dièses ou des bémols qui arment les clefs. Ils n'y sont posés que pour conserver à la gamme son état normal, savoir : un demi-ton de la 3.ᵉ à la 4.ᵉ note, un demi-ton de la 7.ᵉ à la 8.ᵉ (l'octave), et un ton partout ailleurs. Mais il n'en est pas de même des signes accidentels qui se rencontrent dans le cours du texte. Il faut en tenir compte parce qu'ils viennent modifier la gamme indiquée par l'armure; à moins toutefois qu'ils ne soient la répétition d'un des dièses ou bémols à la clef. Il faut, dans ce dernier cas, les regarder comme nuls.

Le double-dièse et le double-bémol n'affectent ordinairement, dans le cours du texte, que des notes déjà diésées ou bémolisées à la clef. Nous les considérons alors, en solfiant, comme de simples dièses ou bémols. Mais s'ils accompagnent des notes qui ne sont pas à la clef, ils les haussent ou les baissent d'un ton.

Quand vous rencontrerez une note avec un bécarre, consultez l'armure de la clef. Si cette note y est diésée, faites un bémol du bécarre, parce que, dans ce cas, son effet est de baisser d'un demi-ton l'intonation de la note qu'il accompagne. Si elle y est bémolisée, faites du bécarre un dièse, parce que son effet est alors de hausser la note d'un demi-ton. Et si la note n'est ni diésée ni bémolisée à la clef, ne tenez aucun compte du bécarre.

Résumé. Relatez les signes de la notation usuelle et leur usage — le mode d'application de la langue des sons à cette notation — dites comment on trouve la tonique — ce qui advient pour les signes accidentels d'altération.

MÉLOPLASTE.

Pour faciliter le passage de la langue des sons à la notation usuelle, nous ferons usg du Méloplaste.

Le *Méloplaste* est dû à Galin. C'est, comme l'indique la planche 4.ᵉ, la représentation de la portée, avec deux lignes additionnelles au-dessus et deux autres au-dessous.

Cette portée et les lignes additionnelles sont coupées par deux barres verticales qui les divisent en trois zônes. Celle de droite sert à l'indication des notes *diésées*, celle de gauche est réservée aux notes *bémolisées*; enfin, celle du milieu est pour les notes *naturelles*.

Ce Méloplaste fait l'office d'un papier de musique en blanc. On y désigne les sons au moyen d'une baguette terminée par une petite boule noire qui figure le bouton des notes.

Les exercices du Méloplaste ont pour objet d'apprendre à lire la musique dans tous les tons et sur toutes les clefs.

A cet effet, le professeur y fera solfier des airs en montrant successivement les notes avec la baguette. Il devra préalablement indiquer l'emplacement qu'il veut affecter à la tonique, et mettra alternativement cette tonique à toutes les positions qu'elle peut occuper sur la portée. Ce qui revient, en réalité, à faire solfier, comme nous l'avons dit, dans tous les tons et sur toutes les clefs.

Mais si l'on peut y rendre intelligible l'intonation des sons, il n'en est pas de même de leur valeur, non plus que des silences. Pour combler cette lacune, j'ai établi deux Méloplastes modifiés : l'un est en langue des sons, et l'autre en notation ordinaire.

MÉLOPLASTE EN *LANGUE DES SONS*. (Planche 5.e)

Le Méloplaste en langue des sons est formé de cases contenant l'indication des diverses mesures; des barres de mesures; des signes d'altération, de renvoi, d'expression, etc.; du point et du point d'orgue; des consonnes qui expriment l'intonation; des voyelles qui expriment les valeurs; il offre enfin la réunion des syllabes qui expriment le son et sa durée.

Il est accompagné d'une baguette terminée par une petite boule noire, qui sert à montrer les différents signes.

Cette petite boule se place au centre des syllabes quand elles appartiennent à la gamme du médium; au-dessus des syllabes quand elles appartiennent à la gamme aiguë; au-dessous quand elles appartiennent à la gamme grave; à la droite lorsqu'elles sont diésées, à la gauche lorsqu'elles sont bémolisées.

Le professeur, au moyen de ce méloplaste, fait exécuter toutes espèces d'exercices de rhythme, de solmisation et de vocalisation; il dicte, soit en se contentant de montrer chaque signe, soit en exigeant que les élèves, avant de les écrire, les solfient en langue des sons. Les élèves les plus avancés traduisent immédiatement en notation ordinaire.

MÉLOPLASTE EN *NOTATION ORDINAIRE*. (Planche 6.^e)

Ce Méloplaste contient, outre les clefs, les signes de mesures, les silences, les signes de renvoi, etc., une portée de cinq lignes renfermées entre deux accolades; il y a, au-dessus et au-dessous, deux lignes additionnelles plus fines. Dans chaque colonne verticale de la portée se trouve la désignation d'une des sept valeurs.

Pour ne pas faire confusion à l'œil, les notes n'y sont indiquées que sur la ligne du centre de la portée. Les silences sont au-dessus de la seconde ligne supplémentaire du haut; à droite et à gauche on a réservé une colonne pour les dièses et les bémols.

Ce Méloplaste s'emploie de la même manière que celui en langue des sons. Toutes les notes qui y sont montrées doivent être répétées à haute voix par les élèves, en langue des sons, avec les intonations; de sorte que, si, par exemple, il s'agit d'une dictée, tous les élèves, même ceux qui ne connaissent pas encore la notation ordinaire peuvent y prendre part; ils n'ont qu'à écrire les syllabes qu'ils entendent prononcer.

L'emploi du Méloplaste ménage la poitrine du professeur, puisque toutes les indications de la baguette sont répétées à haute voix par les élèves. Au moyen de deux baguettes on arrive à faire chanter deux parties simultanément.

DICTÉE.

S'il est important de savoir lire la musique à la première vue, il ne l'est pas moins de savoir l'écrire lisiblement et sur la simple audition. C'est ce que l'on obtient par la dictée; c'est aussi un moyen de se procurer sans frais, dans les classes, la musique qui doit y être apprise, et de former insensiblement une bibliothèque.

La langue des sons est encore ici appelée à rendre service.

Le professeur fait entendre successivement le son de chaque note en la nommant telle qu'elle est désignée au tableau de la langue des sons, il en indique ainsi l'intonation, la valeur et les altérations. Il dicte les silences en nommant la voyelle qui les représente.

Quand une mesure est terminée, il dit : *barre,* pour indiquer la barre de mesure.

L'élève encore inexpérimenté écrit les mots tels qu'ils sont dictés, et juge par le degré d'acuité des sons s'il faut ou non mettre des points au-dessus ou au-dessous des notes.

L'élève plus avancé dans ses études les traduit en notation ordinaire. Mais il est nécessaire que le professeur lui fasse connaître préalablement la clef et son armure, afin qu'il sache où la tonique doit être placée.

On peut ainsi dicter plusieurs parties à la fois dans un même local.

A cet effet on divise les élèves en autant de sections qu'il y a de parties différentes à dicter, et selon la nature des voix.

Chaque section s'isole des autres autant qu'il est possible.

Un moniteur fait l'office de professeur pour dicter dans chaque section.

La dictée se fait à voix assez faible pour ne pas gêner les autres sections, et assez forte cependant pour être entendue de ceux qui doivent l'écrire.

La dictée peut être faite sans intonations ; mais alors il faut que le professeur avertisse toutes les fois qu'un point doit être placé au-dessus ou au-dessous des notes. Ce mode permet de dicter, même aux personnes qui n'ont aucune notion de musique.

On ne doit pas se borner à l'opération toute mécanique dont je viens de parler ; il importe que les élèves deviennent capables également d'écrire la musique sur la simple audition d'un chant, d'une vocalise ou d'une exécution instrumentale.

Cela demande quelques exercices préparatoires pour lever une à la fois les difficultés de cette opération.

1.º Le professeur, après avoir établi le ton par un accord parfait, fait entendre un son avec la voix ou avec un instrument. L'élève le répète immédiatement en numérotant la note. Cet exercice se continue note par note, une seule à la fois.

Dès que l'élève acquiert de la facilité, la même chose s'exécute pour deux notes successives, puis pour trois, pour quatre, etc. Cela se réduit à une leçon d'intonation par imitation.

2.º Le professeur vocalise un temps ou une mesure à la fois ; l'élève répète, nomme les notes en langue des sons, et indique les silences par les voyelles correspondantes.

Cet exercice se fait sans interrompre la mesure, que le professeur et les élèves battent

constamment. Il en résulte que chaque mesure ou chaque petite phrase est dite deux fois de suite, savoir : par le professeur qui vocalise et par les élèves qui solfient.

C'est ici une leçon de rhythme ajoutée à l'exercice précédent.

Arrivé à ce point, l'élève possède tous les éléments nécessaires pour écrire la musique à la simple audition, soit en notation ordinaire, s'il est suffisamment instruit, soit en langue des sons.

Le professeur peut alors procéder à la dictée, en vocalisant, comme nous venons de le dire, ou mieux encore, en procédant comme il est indiqué à l'article Méloplaste.

Cela prévient toute erreur et empêche de perdre le sentiment de la tonalité.

Pour faciliter les études dans les sociétés chorales, on ne se borne plus maintenant à diviser les chœurs en fragments par des lettrines ; mais on prend l'habitude de numéroter toutes les mesures sur la partition et sur les parties séparées. C'est un usage que l'on ne saurait trop propager comme point de repère, et qu'il convient d'adopter, surtout pour la dictée.

MUSIQUE INSTRUMENTALE ET TRANSPOSITION.

L'introduction de la méthode simplifiée dans les écoles normales a pour objet de rendre les instituteurs primaires capables de professer la musique dans les campagnes.

Mais, pour que ces professeurs obtiennent de bons résultats, il importe qu'ils s'aident d'un instrument. L'harmonium est celui qui peut leur rendre les meilleurs services. Il conserve son accord, il a des sons soutenus, il est d'un prix peu élevé, et, de plus, on le construit maintenant avec clavier transpositeur.

On pourrait même ainsi, à la rigueur, si l'on était privé des conseils d'un maître apprendre seul la musique vocale.

Les principales difficultés de la musique gisent dans le rhythme et l'intonation. On parvient bien à concevoir, à la simple lecture, tout ce qui concerne le rhythme et les divers principes de la musique; mais il n'en est pas de même de l'*intonation*. On ne peut s'en rendre compte que par l'ouïe, et ce n'est qu'à l'audition et par imitation que l'on arrive à exécuter la gamme.

Pour vous servir fructueusement de l'harmonium, tracez sur une bande de carton mince, d'environ 0.50 centimètres de longueur et 0.04 de hauteur, des lignes verticales, à une distance semblable à la largeur des touches du piano. (Cette largeur est de 0,01375, soit un demi-pouce de l'ancienne mesure dite pied de roi). Vous aurez ainsi des colonnes égales entre elles, dans lesquelles vous écrirez les notes de la gamme soit en lettres, soit en chiffres, comme l'indiquent les deux figures ci-dessous, à dimensions réduites.

BANDE EN LETTRES.

| D | z | R | z | M | F | z | S | z | L | z | B | D | z | R | z | M | F | z | S | z | L | z | B | D | z | R | z | M | &c. |

BANDE EN CHIFFRES.

| 1 | z | 2 | z | 3 | 4 | z | 5 | z | 6 | z | 7 | 1 | z | 2 | z | 3 | 4 | z | 5 | z | 6 | z | 7 | 1 | z | 2 | z | 3 | &c. |

Les colonnes qui n'ont ni chiffres ni lettres sont réservées aux dièses ou bémols représentés dans les deux modèles ci-dessus : le dièse par *z* et le bémol par *l*.

Trois à quatre octaves suffisent.

Placez cette bande verticalement sur le clavier, le long de la planchette qui termine les touches. Faites entrer le bas dans la rainure qui existe entre cette planchette et l'extrémité des touches noires.

Chaque colonne de la bande étant mise exactement vis-à-vis d'une touche, faites résonner les touches qui seront en regard des chiffres ou des lettres, en commençant par D ou par 1, et vous produirez exactement la gamme.

Si les sons de cette gamme sont trop élevés pour la voix, reculez la bande du nombre

de touches nécessaires vers la gauche ; si la gamme est trop basse, faites glisser la bande vers la droite. Vous obtiendrez ainsi, dans tous les tons, les sons écrits sur la musique, et vous n'aurez qu'à les imiter avec la voix.

Appliquons à l'instrument seul ce que nous venons de dire :

Vous avez la facilité de baisser ou de hausser le ton de la gamme, en faisant glisser la bande de carton à gauche ou à droite.

Vous pouvez donc exécuter sur l'instrument les morceaux de musique, plus haut ou plus bas qu'ils ne sont écrits. En d'autres termes, vous pouvez transposer sans avoir recours à la connaissance des clefs et des nombreuses gammes qui résultent du rouage habituel.

Il n'est pas bien nécessaire que le professeur sache exécuter des choses difficiles. A la rigueur, il suffit qu'il soit capable de suivre le chant ou de faire quelques basses soutenues.

Indépendamment d'études spéciales, les élèves peuvent s'exercer avec fruit pendant les leçons de chant, tout en rendant service au professeur.

Il faut pour cela placer la bande de transposition sur le clavier, soit dans le ton écrit, soit dans un ton transposé.

L'élève qui sait lire la musique vocale par nos procédés, connaît le numéro d'ordre spécial à chacune des notes de la musique qu'il a devant les yeux ; ces numéros d'ordre, il les trouve sur la bande que porte l'instrument, il n'a donc qu'à toucher les notes en regard.

Bientôt, avec un peu d'exercice, il opère sans recourir à la vue de cette bande, si ce n'est dans certains cas qui l'embarrassent.

D'une part, il se familiarise avec l'instrument ; de l'autre, il soutient les voix et les empêche de se fausser.

Le professeur conserve toute sa liberté d'action pour les observations diverses, pour les dictées au méloplaste, etc.

Chaque élève est appelé à tour de rôle à tenir l'instrument. On peut y utiliser de préférence ceux qui ont la voix fausse, et occuper à la fois deux élèves dont l'un exécute à la partie grave du clavier, et l'autre à la partie aiguë, soit qu'ils jouent la même partie à des octaves différents, soit qu'ils jouent chacun leur partie d'un morceau à deux voix.

En suivant cet ordre d'idées, il serait désirable qu'il y eût dans la classe au moins deux harmoniums, ce qui permettrait de faire exécuter simultanément, par quatre élèves, les quatre parties d'un chœur.

Chaque élève n'ayant qu'une seule partie à jouer, et les parties de chant ne présentant en général rien de difficile à l'exécution, on ne tarderait pas à obtenir un ensemble acceptable.

L'étude vocale des parties intermédiaires d'un chœur, si on la fait séparément, est fastidieuse ; il n'en sera pas ainsi au moyen de l'harmonie complète obtenue par les instruments.

Il résulte de ce qui précède : qu'un professeur a la faculté de donner simultanément des leçons d'harmonium et de solfége ; que des élèves peuvent lire la musique écrite en langue des sons, en même temps que d'autres lisent la notation ordinaire ; et cela, non seulement pour des morceaux à une voix, mais encore pour des chœurs.

Ces bandes, néanmoins, sont insuffisantes, s'il s'agit de transposer la musique écrite pour le piano. En effet, la position des notes sur la portée réservée à la main gauche est une

tierce plus basse que celle des notes de même nom sur la portée affectée à la main droite. Cet emploi de deux clefs différentes pour chaque main rend la lecture pénible, surtout pour la transposition. C'est un inconvénient que, pour nous conformer à l'usage, il faut accepter.

J'ai recours, dans ce cas, aux bandes reprises à la planche septième. Elles contiennent les notes spéciales aux deux mains. Ces bandes sont au nombre de sept : une pour chaque position de la gamme. On choisit celle sur laquelle la tonique est la même qu'à la musique écrite, et l'on opère comme avec la bande dont il est parlé plus haut.

Autrefois cependant on employait la clef de sol première ligne.

Les embarras que je viens de signaler disparaîtraient si l'on revenait à cet usage. En effet : avec la clef de sol première ligne, les notes ont exactement la même position qu'avec la clef de fa quatrième ligne ; il n'y a de différence que dans l'acuité des sons. Ce serait donc comme si la musique était écrite sur la même clef pour les deux mains.

La Méthode simplifiée est encore applicable aux instruments autres que ceux à clavier.

Si l'élève ne se destine qu'à l'instrumentation, et s'il a la voix fausse, il n'est pas indispensable qu'il solfie. Il suffit qu'il fasse l'appellation avec rapidité et qu'il sache rhythmer.

Il apprend alors successivement le mécanisme et le doigté de toutes les gammes, en commençant par les plus faciles.

Dans ce travail, il exclut le nom habituel des notes et il dit mentalement le numéro d'ordre de chacune d'elles, à mesure qu'il les exécute.

Il ne doit passer à une nouvelle gamme que lorsqu'il possède bien celle qu'il étudie.

Le professeur établit une petite série d'exercices propres à familiariser l'élève avec les difficultés du doigté de la gamme, l'élève les apprend par cœur, toujours en se pénétrant bien de la numération ; et quand il sait les exécuter convenablement sur la première gamme qui lui est enseignée, le professeur lui fait la dictée de petits airs, d'abord, note par note, puis, plusieurs notes à la fois.

L'élève répète sur son instrument les notes, à mesure qu'elles sont appelées par le professeur.

Si maintenant, comme il est dit plus haut, l'élève est habile à faire sur la musique, à toutes les positions, l'appellation numérique des notes, il lui importera peu que la connaissance lui en parvienne par la vue de la musique écrite, ou par l'audition de la dictée du professeur.

On conçoit que, dès-lors, il pourra rendre, dans le ton dont il connaît la gamme, tout air écrit dans tel ton et sur telle clef que ce soit.

Il peut donc (et même ce sera pour lui une nécessité) transposer tout dans la seule gamme qu'il connaît.

Que maintenant il apprenne une autre gamme au moyen des exercices primitifs qu'il sait par cœur, il éprouvera bien moins de difficultés que pour la première. Et, en suivant pour cette seconde gamme, la même marche, il aura bientôt à sa disposition deux tons dans lesquels il transposera indifféremment tous les autres.

Il en sera de même de chaque nouvelle gamme avec laquelle il se familiarisera.

J'ai dit *qu'il transposera*. Cela n'est, en quelque sorte, pas *exact*. L'élève ne voit que le numéro de la note écrite, quelle que soit sa position. — Ce numéro, il le rend sur l'instrument, à partir de tel point qu'il choisit pour *tonique*. Est-ce bien là une transposition? Et cette opération, regardée avec raison comme difficile, ne disparaît-elle pas au moyen de la numération ?

Le point important, c'est d'entretenir l'élève dans l'habitude de lire la note, à toutes les positions; et pour cela, il faut varier le ton écrit des musiques qu'on lui fait apprendre.

Comme aussi pour l'accoutumer au doigté de toutes les gammes, il convient de changer souvent la tonique sur l'instrument, sans égard à la musique écrite.

Bientôt l'élève se rendra tellement compte des intervalles, à la seule audition, qu'il répétera, dans le ton voulu, les airs que le professeur se bornera à vocaliser ou à chanter.

PLAIN-CHANT.

La *langue des sons* dont nous avons fait usage pour la musique moderne peut aussi s'appliquer au plain-chant, où l'on emploie les mêmes noms de notes : ut ré mi fa sol la si.

Le plain-chant ne se rhythme pas habituellement en mesures égales. Il se divise en petites phrases que l'on sépare au moyen de barres verticales, courtes quand il ne s'agit que d'une simple respiration, plus longues pour indiquer un repos plus prolongé, et doubles quand le chant est terminé ou lorsqu'il doit être continué par d'autres exécutants

Les temps y sont remplacés par des battements de haut en bas que fait le chef du lutrin, sur chaque note, et qu'il accélère ou ralentit selon les valeurs.

On n'est pas bien d'accord sur la durée exacte à donner aux notes. La manière d'exécuter le plain-chant diffère non seulement d'un diocèse à l'autre, mais quelquefois dans les paroisses d'une même ville.

Ne pouvant établir de règle absolue, je prendrai pour base le mode récemment adopté par LL. EE. les Archevêques de Reims et de Cambrai.

dans la langue des sons.	TABLEAU DES VALEURS		DURÉE des battements pour chaque valeur.	
	DANS LA NOTATION ORDINAIRE.			
	Figures.	Dénominations.		
é		Note longue.	Trois i.	
é		— à queue.	Deux i.	
i		— carrée, commune ou brève.	Un i.	
o	♦	— losange ou semi-brève. (Note de passage.)	Un o	
i			Barre courte pour respiration.	Un i.
é			— longue pour repos.	Deux i.

Il résulte du tableau ci-dessus, qu'en prenant pour type la note carrée, la note losange en vaut la moitié, la note à queue le double, et la note longue le triple. Mais on comprend que dans un chant qui n'est pas mesuré, ceci ne peut pas être observé rigoureusement. C'est au bon goût des exécutants à modifier ce qu'il y a de trop absolu dans cet énoncé.

Il ne se présente guère dans le plain-chant d'autres signes d'altération que le bémol, qui affecte quelquefois B. Ce signe est alors employé dans le cours du texte.

KYRIE DE LA MESSE DE DUMONT.

Diapason S.

1.ᵉʳ ton. ‖ Ré Fé Si Lé Li Lé é Ré Di Ri Li ¿ Dé Bi Li Sı Lé ¿ Lé Si Fi
 Ky ri e e

 3 fois
Mi Fé Ri ¿ Sé Fi Mé Ri Ré ‖ Lé Li Si Lé Fi Si Lé Ri ¿ Fé Mi Fi Si Lé
 le ¿ son Christe

 3 fois
Si ¿ Dé Bi Li Sé Li Lé‖ Ré Di Li ¿ Bél Li Si Lé Fi Si Lé ¿ Ré Di Fi Si
 e le ¿ son Ky ri e e

 2 fois
Fi Mé Ri Ré ‖ Ré Di Li ¿ Bél Li Si Lé Fi Si Lé é Ré Di Fé Ri Mi Fi
 le ¿ son Ky ri e e

Sé ¿ Mi Fi Si Lé Si Fi Mé Ri Ré‖
 le ¿ son

Ce qui précède suffit à la rigueur pour la lecture du plain-chant noté en langue des sons.

Voici, surabondamment, quelques explications sur les modes et sur leurs gammes.

Dans la *musique moderne* nous n'avons employé qu'une seule gamme D R M F S L B D, qui nous a servi dans toutes les circonstances, au moyen du changement d'intonation de la tonique D.

La tonalité reste toujours ainsi dans les mêmes conditions, quel que soit le degré d'acuité du ton dans lequel la musique est écrite.

Il n'en est pas de même dans le plain-chant.

Les uns admettent *huit* modes, d'autres en admettent *douze*, d'autres enfin en portent le nombre à *quatorze*.

Ces 14 modes sont établis sur les sept notes D R M F S L B. Chacune de ces notes donne naissance à deux gammes et sert de *finale* à deux modes, qui diffèrent entre eux par la position de leurs *finales* ou de leurs *dominantes*.

On appelle *finale* ou *tonique*, la note par laquelle finit une pièce de chant, et *dominante* celle qui tend à être répétée plus souvent, et sur laquelle les repos se font le plus naturellement.

Les 7 modes impairs, le 1.ᵉʳ, le 3.ᵉ, le 5.ᵉ, le 7.ᵉ, 9.ᵉ le 11.ᵉ et le 13.ᵉ, s'appellent modes *authentiques*. Ils ont pour finale la note la plus basse de leur gamme.

Les 7 modes pairs, le 2.ᵉ, le 4.ᵉ, le 6.ᵉ, le 8.ᵉ, le 10.ᵉ, le 12.ᵉ et le 14.ᵉ, s'appellent modes *plagaux*. Ils ont leur finale au milieu de leur gamme.

En d'autres termes, les modes *authentiques* ont une octave au-dessus de leur *finale*, tandis que les modes *plagaux* ne montent que d'une quinte au-dessus de leur *finale* et descendent d'une quarte au-dessous.

TABLEAU SYNOPTIQUE DES MODES.

Nota. Les *finales* y sont indiquées par des capitales grasses et les *dominantes* par des capitales maigres

MODES			
AUTHENTIQUES.		PLAGAUX.	
1er mode	**R** —m- f — s —**L** — b - d — r	2e mode	l — b - d — **R** — m F — s — l
3e —	**M**. f — s — l — b - D — r — m	4e —	b - d — r — **M** - f — s — L—b
5e —	**F** — s — l —b-D — r — m - f	6e —	d — r — m-**F** — s — L—b-d
7e —	**S** — l — b-d—R — m - f — s	8e —	r — m - f — **S** — l — b-D—r
9e —	**L** — b -d — r—M- f — s — l	10e —	m- f — s— **L** — b - D — r--m
11e —	**B**- d — r —m-f— S — l — b	12e —	f — s — l — **B**-d — r-M - f
13e —	**D** — r — m - f—S — l — b - d	14e —	s — l — b-**D**— r — M - f—s
La *finale* ou *tonique* est la note la plus basse de la gamme. La *dominante* est : 1er 5e 7e 9e et 13e modes, la quinte au-dessus de la *finale* 3e et 11e — la sixte — —		La *finale* ou tonique est la quarte de la gamme. La *dominante* est : 2e, 6e, 10e et 14e modes, la tierce au-dessus de la *finale*. 4e, 8e et 12e — quarte — —	

Ce qui différencie les modes, c'est le changement de place des demi-tons dans les gammes de chacun d'eux.

Remarquez que les quatorze gammes du plain-chant n'en forment, en réalité, que sept; car :

Celle du 1er mode est la même que celle du 8.e Ex. R — M-F — S — L — B-D — R
 3e — — 10.e — M-F — S — L — B-D — R — M
 5e — — 12.e — F — S — L — B-D — R — M-F
 7e — — 14.e — S — L — B-D — R — M-F — S
 9e — — 2.e — L — B-D R — M-F — S — L
 11e — — 4.e — B-D — R — M-F — S — L — B
 13e — — 6.e — D — R — M-F — S — L — B-D

seulement, les *finales* et les *dominantes* n'y sont pas placées de même.

Remarquez encore que toutes ces gammes sont composées des éléments constitutifs de la gamme D R M F S L B D, que nous avons employée dans l'étude de la musique moderne. Les demi-tons s'y trouvent partout entre M et F et entre B et D.

On peut donc considérer les gammes du plain-chant comme n'en formant qu'une seule, prenant son point de départ sur des notes différentes, en raison du mode dans lequel la pièce de chant est écrite.

C'est pourquoi nous numéroterons comme dans la musique moderne,

les notes D R M F S L B Ḋ

par 1 2 3 4 5 6 7 1̇

On a coutume d'indiquer la *dominante* au commencement de chaque morceau.

Passons maintenant à la lecture directe de la notation usuelle du plain-chant.

Le plain-chant s'écrit sur une portée de quatre lignes, auxquelles on ajoute, au besoin, comme dans la musique moderne, de petites lignes additionnelles.

Les lignes de la portée se comptent de bas en haut.

Les notes s'y étagent de ligne à interligne, en raison de leur degré d'acuité. (Voyez pl. 8, fig. 1.)

Les notes affectent quatre formes différentes, qui en indiquent la valeur, savoir :

 La note longue, qui vaut 3 notes carrées.
 — à queue, — 2 —
 — carrée, commune ou brève, — 1 —
 — losange ou semi-brève. — 1/2 —

— (Voyez pl. 8, fig. 2.)

Les repos sont indiqués par des barres verticales, savoir : pour une simple respiration, une barre qui ne traverse que la 2.ᵉ et la 3.ᵉ ligne de la portée; pour un repos plus marqué, une barre qui embrasse toute la portée; enfin, pour la terminaison d'un chant, une barre double. (Voyez pl. 8, fig. 3.)

On n'emploie dans le plain-chant que deux clefs : la clef d'*ut*, qui se place sur les 4.ᵉ, 3.ᵉ et 2.ᵉ lignes, et la clef de *fa*, qui se place sur les 3.ᵉ et 2.ᵉ lignes. (Voyez pl. 8, fig. 4.)

La clef d'*ut* désigne la place de *D* ou 1, et la clef de *fa* celle de *F* ou 4.

Partant de ce point, vous trouverez les autres notes en allant de ligne à interligne, soit en montant, soit en descendant.

Le bémol, qui affecte accidentellement le *B* ou 7, se place habituellement au commencement de chacune des mesures où il se rencontre et non immédiatement avant la note.

Dans le plain-chant, *D* s'applique toujours à *ut*, quels que soient la tonique et le mode.

Voyez pl. 8, fig. 5, le modèle type des diverses positions que chaque note peut prendre sur la portée, en raison de l'emploi des clefs.

Résumé. Expliquez comment se rhythme le plain-chant — la nature et la valeur des notes et des silences — le signe d'altération — la notation usuelle — les clefs — la pose du bémol — la tonique.

EXERCICES.

Nota. *Dans les classes nombreuses, il sera bon de faire copier en grand format les tableaux d'intervalle et les tableaux d'exercices sur les valeurs.*
Incessamment paraîtra un solfège approprié à la méthode.

L'enseignement simultané semble devoir être préféré à tout autre, dans les classes nombreuses. Il présente cependant quelques inconvénients. Il ne donne pas d'initiative, et, lorsque les élèves sont dans le cas de chanter seuls, leurs moyens sont paralysés. Il est à remarquer, d'ailleurs, que beaucoup de commençants se contentent d'imiter leurs camarades, et qu'ils n'acquièrent, en réalité, aucune instruction, dans les leçons prises collectivement. Il convient donc de suivre une marche qui participe de l'enseignement individuel et de l'enseignement simultané. Quelle que soit la nature des exercices, il faut les fractionner en petites portions, et les faire dire alternativement par la masse et par un élève, à tour de rôle.

LANGUE DES SONS.

TABLEAUX POUR L'ÉTUDE DES INTERVALLES.

Lisez ces tableaux de haut en bas :
Deux colonnes à la fois, puis trois colonnes, puis quatre, six, huit, neuf et douze.
Exécutez d'abord lentement pour laisser à l'intelligence le temps d'apprécier le numéro des notes et leur intonation; puis accélérez le mouvement pour arriver à une lecture rapide.

A cet effet :

Pour deux colonnes, battez successivement les mesures 2/4 et 1/4. — Pour trois colonnes, battez les mesures 3/4 et 3/8. — Pour quatre colonnes, les mesures C, 2/4 et 1/4. — Pour six, les mesures 3/6, 6/8 et 3/8. — Pour huit, les mesures C et 2/4. — Pour neuf, la mesure 8/9. — Et pour douze colonnes, les mesures 12/8, 3/4 et 6/8.

44

Pour faciliter le coup-d'œil, couvrez les colonnes à gauche et à droite, et ne laissez de visibles que celles que vous solfiez.

INTERVALLES. — 1.ᵉʳ TABLEAU.
Gamme diatonique, dite *majeure*. (Voyez onzième leçon.)

2.ᵈᵉ		3.ᶜᵉ		4.ᵗᵉ		5.ᵗᵉ		6.ᵗᵉ		7.ᵐᵉ		8.ᵐᵉ		9.ᵐᵉ		10.ᵐᵉ		
D	R	D	M	D	F	D	S	D	L	D	B	D	Ḋ	D	Ṙ	D	Ṁ	D
R	M	R	F	R	S	R	L	R	B	R	Ḋ	R	Ṙ	R	Ṁ	R	Ṙ	R
M	F	M	S	M	L	M	B	M	Ḋ	M	Ṙ	M	Ṁ	M	Ṙ	M	Ḋ	M
F	S	F	L	F	B	F	Ḋ	F	Ṙ	F	Ṁ	F	Ṙ	F	Ḋ	F	B	F
S	L	S	B	S	Ḋ	S	Ṙ	S	Ṁ	S	Ṙ	S	Ḋ	S	B	S	L	S
L	B	L	Ḋ	L	Ṙ	L	Ṁ	L	Ṙ	L	Ḋ	L	B	L	L	L	S	L
B	Ḋ	B	Ṙ	B	Ṁ	B	Ṙ	B	Ḋ	B	B	B	L	B	S	B	F	B
Ḋ	Ṙ	Ḋ	Ṁ	Ḋ	Ṙ	Ḋ	Ḋ	Ḋ	B	Ḋ	L	Ḋ	S	Ḋ	F	Ḋ	M	Ḋ
Ṙ	Ṁ	Ṙ	Ṙ	Ṙ	Ḋ	Ṙ	B	Ṙ	L	Ṙ	S	Ṙ	F	Ṙ	M	Ṙ	R	Ṙ
Ṁ	Ṙ	Ṁ	Ḋ	Ṁ	B	Ṁ	L	Ṁ	S	Ṁ	F	Ṁ	M	Ṁ	R	Ṁ	D	Ṁ
Ṙ	Ḋ	Ṙ	B	Ṙ	L	Ṙ	S	Ṙ	F	Ṙ	M	Ṙ	R	Ṙ	D	Ṙ	R	Ṙ
Ḋ	B	Ḋ	L	Ḋ	S	Ḋ	F	Ḋ	M	Ḋ	R	Ḋ	D	Ḋ	R	Ḋ	M	Ḋ
B	L	B	S	B	F	B	M	B	R	B	D	B	R	B	M	B	F	B
L	S	L	F	L	M	L	R	L	D	L	R	L	M	L	F	L	S	L
S	F	S	M	S	R	S	D	S	R	S	M	S	F	S	S	S	L	S
F	M	F	R	F	D	F	R	F	M	F	F	F	S	F	L	F	B	F
M	R	M	D	M	R	M	M	M	F	M	S	M	L	M	B	M	Ḋ	M
R	D	R	R	R	M	R	F	R	S	R	L	R	B	R	Ḋ	R	Ṙ	R

Etudiez chaque jour une portion de ce tableau, et sans attendre que vous l'ayez appris en entier, passez aux leçons suivantes dès que vous saurez trois à quatre colonnes.

INTERVALLES. — 2.º TABLEAU.
Gamme diatonique, dite *mineure*. (Voyez onzième leçon.)

2.de	3.ce	4.te	5.te	6.te	7.me	8.me	9.me	10.me
L B	L D	L R	L M	L F	L Sz	L L	L B	L Ḋ L
B D	B R	B M	B F	B Sz	B L	B B	B Ḋ	B B
D R	D M	D F	D Sz	D L	D B	D Ḋ	D B	D L D
R M	R F	R Sz	R L	R B	R Ḋ	R B	R L	R S R
M F	M Sz	M L	M B	M Ḋ	M B	M L	M S	M F M
Fz Sz	Fz L	Fz B	Fz Ḋ	Fz B	Fz L	Fz S	Fz F	Fz M Fz
Sz L	Sz B	Sz Ḋ	Sz B	Sz L	Sz S	Sz F	Sz M	Sz R Sz
L B	L Ḋ	L B	L L	L S	L F	L M	L R	L D L
B Ḋ	B B	B L B	B S	B F	B M	B R	B D	B B
Ḋ B	Ḋ L	Ḋ S Ḋ	F Ḋ	M Ḋ	R Ḋ	D Ḋ	B Ḋ	L Ḋ
B L	B S	B F	B M	B R	B D	B B	B L	B B
L S	L F	L M	L R	L D	L B	L L	L B	L D L
S F	S M	S R	S D	S B	S L	S B	S D	S R S
F M	F R	F D	F B	F L	F B	F D	F R	F M F
M R	M D	M B	M L	M B	M D	M R	M M	M F M
R D	R B	R L	R B	R D	R R	R M	R F	R Sz R
D B	D L	D B	D D	D R	D M	D F	D Sz	D L D
B L	B B	B D	B R	B M	B F	B Sz	B L	B B

EXERCICES SUR LES VALEURS.

Afin de ne présenter qu'une difficulté à la fois, les exercices qui suivent ne contiennent que des valeurs et point d'intonations; ils sont disposés par colonnes, et de telle façon qu'indépendamment de la valeur affectée à chaque voyelle, on reconnaît au coup l'œil le rang qu'elle doit prendre dans la composition de la mesure. Les voyelles à prononcer sont en gros caractères, et celles qui indiquent les silences sont en petites lettres et d'un caractère penché.

Quelques personnes ont peine à comprendre les valeurs lorsque les notes sont à contre-temps ou syncopées.

Dans ce cas il faut, pour chaque mesure qui présenterait de la difficulté, décomposer les temps binaires en deux battements, et les temps ternaires en trois, sans ralentir le mouvement, répéter ainsi cette mesure jusqu'à ce qu'on la saisisse parfaitement, puis revenir à ne faire qu'un seul battement par temps. EXEMPLE :

TEMPS BINAIRES.　　　　　　　　　　**TEMPS TERNAIRES.**

$\frac{2}{4}$ ‖　o　i　　o ·　‖　　$\frac{6}{8}$ ‖　o　i　　o　i　‖

Battez d'abord　　　bas bas　haut haut　‖　Battez d'abord　　bas bas bas　haut haut haut
Battez ensuite　　　　bas　　　haut　　　‖　Battez ensuite　　　bas　　　　haut

PREMIÈRE SÉRIE.

Mesure C et 2. Dites chaque colonne successivement dans le sens vertical.

Réunissez ensuite deux colonnes à la fois, savoir : la première avec la deuxième, la deuxième avec la troisième, la troisième avec la quatrième, et ainsi de suite.

De cette façon, on obtient plus de variété dans les combinaisons.

a ·	i e	i i e	i e	i e i	i i i i
e · i	e e	i i e	i i i i	i i e	i i i i
e e	e i i	i i i i	i e i	i i i i	i i i i
i i e	e i i	e i i	i i i	i e i	i e i
i e ·	i e ·	e e	e · i	i i i i	i e ·
i e i	i e i	e i i	e i i	e i i	i i i i

DEUXIÈME SÉRIE.

Mesure 2/4. Suivez le même mode d'opérer que pour la première série.

Réunissez ensuite deux colonnes pour en faire la mesure C et 2, savoir : première et deuxième colonnes, deuxième et troisième, troisième et quatrième, etc.

Faire ensuite de trois colonnes la mesure 3.

e	o O i	o O i	o o i	o i O	o o O o
i · o	i i	o O i	O o O o	O O i	o O O O
i i	i O o	o O O o	o i O	O O O o	O O O O
O o i	i o O	i O O	i O o O	O i O	o i o
o i ·	O i ·	i i	i · O	O O o O	O i ·
o i o	O i o	i O o	i o O	i O O	o O O o

TROISIÈME SÉRIE.

Une colonne à la fois pour la mesure 1/4. — Deux colonnes pour la mesure 2/4. — Trois colonnes pour la mesure 3/4 — Quatre colonnes pour la mesure C et 2, – et six colonnes pour la mesure 3.

i		u U o		U U o	U u O	U o	U	U u U U			
O	• u	o	O	u U O	U u U u	U u O		u U U U			
O	o	o	U u	u U U u	u O	U	U u U u	U U U U			
U u o		o	u U	o	U U	u U u U	U O	U	u O	u	
u O	•	U O	•	O O	O · u	U U u U	U O	•			
u O	u	U O	u	O	U u	O	u U	O	U U	u U U u	

QUATRIÈME SÉRIE.

Une colonne mesure 3/4 et 6/8. — Deux colonnes réunies mesures 12/8 et 3.

48

ı	o O	i O o i	o i O i	i o i O	i O i o	o i i	o
e	i	o o e	o O o i ·	i o o o O	i O o i	o i O	o o
e	O o	O o i · o	o O o i o	O i i O	o o i ·	o O o i	o
i · o i	O o i i	o O o O i	O i O o O	O o i o	o O o O o		
i o o O o	O o O o i	i i i	i · o i	O o O o i	o i · O O		
i i i	o e o	i i O o	i · O O o	O e O	o i o O O		
i i O o	O i · i	i O o i	i o O i	O i · o O	o O i O O		
o O i · O	o O O o O o	O o i O O	O O o o o O	O O O o i	i O O O O		
o O i o O i	i O O	O o O o O O	O i O i	O O O o O o	i O O O O		
o O O i O i	O o O O	i O i O	O i O O o	O O O i ·	O o O O O		
o i O i i	O i O i	O O o O	O O o o i	O O O i o	O i O O O		
o i O O o i	O O o O	O o O i O	O O o O o o	O O O O i	O O o O O		
o O o o i i	O O i	O o O o o O i	· O O o i O O O	O O i O O			
o O o O O o i	O O O o	i O O i	O i o O O	o O o O O O	O O O o O		
o O O i · i	o O O O	i O O O o	O O i O O	o O O i O	O O O i O		
o O O i o i	· O O O	O o O O i	O O i · O	o O O o O	O O O O o O		
o O O O i i	o O O O	O o O O O o	O O i o O	o O O O i	O O O O i		
o O i i O i	O O O	o i i O	O O O i O	o O O O O o	O O O O O o		
o O i O o i	i O O	O i O o O	O O i i	o O i O O	o O O O O		
o O O o i i	O o O O	O O o i O	O O i O o	o O O o O O	O O O O O O		

CINQUIÈME SÉRIE.

Une colonne mesure 3/8. — Deux colonnes mesures 6/8 et 3/4. — Trois colonnes mesure 9/8, et quatre colonnes mesures 3 et 12/8.

i	·	o U u o	O o U u	O u U o	U i u	u O · O	
i	o	o u O ·	U u o O	U o O ·	U O · o	u O · U u	
O · u o	o u O u	U u o U u	U o O u	U O u o	u O u O		
O i	o u U o	i u U o	U o U U i	u O u U u			
U u i	i	O · O · o	U o i	u i u	u U o O		
u i u	i	U u O o	u U O O · u	u O · u U	u U o U u		
u O · o	i	u U U u o	u U O O o	u O o U	u O O ·		
u O u o	i	O O · O ·	O · U u o	u U o u U	u O O u		
u U i	i	U u O · O	u U u i	u U i	u O U o		

49

o	i	O	·uO	O	·Uo	UuO	·u	uUO	·u	uUuO	·
o	O ·u	O	·uUu	O	uO ·	UuO	o	uUO	o	uUuO	u
o	O o	O	o O	O´	uO u	UuUu	o	uUUu	o	uUuUo	
o	O O	O	·UUu	uO	·uU	uUO	·U	uUO	UU	UUUuO	
o	O Uu	O	oUO	UO	o U	uUO	uU	UuUuUU	UUUuUu		
o	UuO	O	uUUu	UUo	uU	uUUo	U	UO	UUUUO ·		
o	UuUu	Uo	UO	UO	·O	uO	UO	O	UUuU	UUUO u	
o	O ·UUo	UUU	UO	·Uu	uO	UUu	UuUO	U	UUUUo		
o	O uU	O	O O	UO	uO	uUuUO	UuUUuU	uO	UUU		
o	Uo U	O	O Uu	UO	uUu	uUuUUu	O UUO	uUuUUU			
o	UO ·	O	UuO	UUo	O	uUUO˙	·O UUUu	uUUO U			
o	UO u	O	UuUu	UUo	Uu	uUUO	u UuUUO	uUUUuU			
o	UUo	UuO	O	UO	O ·	uUUUo	UuUUUu	uUUUO			
o	uO UuO	UuO	UuUO	O u	uUO O	uO O	U	uUUUUu			
o	uUuU UuUuO	UO	Uo	uUO	Uu	UO UuU	uUO UU				
o	uUO	UuUuUu	UUuO	·	uUuO	UUuO	Uu	UuUuUU			
o	uUUu	O O	·U	UUuO	u	uUUuU	UUuUuU	o UUUU			
i	UU	O O	uU	UUuUo	o	O UU	UO	UO	o UUUU		
i	UU	O Uo	uUui	o	UuUU	UO	UUu	Uu UUUU			
O	·uUU	UuO	·U	UUO	·u	o	UO U	UUuUO	UO UUU		
O	o UU	UuO	uU	UUO	o	o	UU u	UUuUUu	UUuUUU		
Uu´o	UU	UuUo	U	UUUu o	o	UUO	UO	·UU	UUO UU		
O	·O	Uo	UO ·	uO ·O	U	o	UUUu	UO	uUU	UUUuUU	
O	·UuU	O	UO	u	uO Uuu	o	uUUU	UUo	UU	UUUO u	
O	uO	Uo	UUo	uUuO	U	O	·UUU	UUO	·U	UUUUuU	
O	uUuU	UuUO	·	uUuUuU	O	uUUU	UUO	uU	UUUUO.		
Uo	O UUuUO	uO	·UU	Uo	UUU	UUUo	·U	UUUUu			
Uo.	UuU UuUUo	uO	uUU	O	O UU	UUO	o	u´UUUUU			
O	·uO	ui	U	uUo	UU	O	UuUU	UUO	Uu	UUUUU	

CANONS.

Diap. S.

1 ‖**2/4**‖ Di Mi | Ri Si | Mi Di | Si *i* | Di Mi | Si Ri | Mi Di | Ri *i* ‖
Le ber-ger de ce ha-meau nous ra-mè-ne son trou-peau.

Diap. F.

2 ‖**3/4**‖ Di Di Di | Do Ro Do Ro Mi | Mi Mi Mi | Mo Fo Mo Fo Si | So So Si Di |
An-dré, mon cher pe-tit garçon, en pour-sui-vant le pa-pil-lon qui bu-ti-ne

| Si Fo Mi | Mo Mo Mi Si | Mi Ro Di ‖
ce ga-zon, tu n'apprends pas ta le-çon ‖

Diap. L.

3 ‖**2/4**‖ Di Ri | Mi Di | Mi Fi | Sé
C'est l'hi-ron-del-le au printemps

| Do Do Bo Bo | Do So Mo Do | Si Si | Dé ‖
qui dans la cam-pa-gne annonce le beau temps ‖

Diap. S.

4 ‖ C ‖ Di Di | Ri Ri | Si Si |
Tra-vail-lons a-vec cou-

| Di Di Mi Mi | Si Si Ri Ri | Mi Mi ‖
ra-ge, ay-ons du cœur à l'ou-vra-ge. ‖

Diap. L.

5 ‖**3/4**‖ Di Fi *i* Ri Si *i* | Di Ri *i* Si Mi *i* ‖
A-mis chantons tous en canons. ‖

Diap. R.

6 ‖**2/4**‖ Si Fi | Mi Ri | Si Fi | Mi Ri | Do Do Ro Ro | Mo Mo Ri | Do Do Ro Ro |
L'a-lou-et-te jo-li-et-te va cé-lé-brer dans les champs le re-tour du

| Mo Mo Ri ‖
doux printemps. ‖

Diap. D.

7 ‖ C ‖ Si Fi Mi Si | Fi Mi Ri Fi | Mi Ri Di Mi |
Frappons fort sur no-tre en-clu-me, quand le fer s'é-

| Ri Di Bi Ri | Di Si Si Di | Ri *i é* | Mi Bi Di Mi | Si *i é* | Mi Fi Si Si |
chauffe et fu-me. Joyeux com-pa-gnons, gais et francs lu-rons, que le lourd mar-

| Ri Mi Fi Fi | Di Ri Mi Mi | Bi Di Ri Ri | Si Si Si Si | Si *i é* |
teau ré-son-ne sur le mé-tal qui fris-son-ne. Pan pan pan pan pan

| Di Si Mi Di | Si *i é* ‖
pan pan pan pan pan. ‖

Diap. M.

8 ‖**3/4**‖ Dé Ri | Mé Di | Fé Mi | Mi Ri Di | Mé Fi
De la clo-che du vil-la-ge en-ten-

| Sé Mi | Lé Si | Si Fi Mi | Dé *i* | Dé *i* | Dé *i* | Dé *i* ‖
dez-vous le ta-pa-ge. Bom bom bom bom. ‖

Diap.

9 ‖ C ‖ Di Si Mi Di |
Ve-nons ve-nons

| So Fo Mo Ro Mi Di | Lo Bo Do Lo Si Mi | So Fo Mo Ro Di *i* | Mi Ri Di Si |
à la pro-me-na-de près de la cas-ca-de plei-ne de fraî-cheur. A-mis, a-mis,

| Mo Ro Do Bo Di Di | Fo So Lo Fo Mi Di | Mo Ro Do Bo Di *i* | Di Bi Di Mo Do |
que le doux mur-mu-re de cette on-de pu-re ré-jou-it le cœur. Amis, chan-tons.

— 52 —

| Si Si Dé |Di Di Di Di | Fi Si Di *i* ‖ **Diap. L.** 10 C | Di Mi Si Di | Di Bo Lo Bé |
chantons tous, Glou glou glou glou que c'est doux. ‖ ‖ En-ten-dez-vous, c'est le bourdon,

| Di Sé Mi | Ré . Si | Mi . Ro Do Bo Lo So | Sé Si *i* | Dé Di *i* | Sé Si *i* ‖
qui nous ap-pel-le, vi-te, vi-to à la cha-pel-le. Bim bom bim bom.

Diap. B.
11 ‖ 3/4 ‖ Di | Li Li Bi | Di Si Di | Fi Fi Fi | Mi *i* Di | Di Di Ri | Si Mi Mi ‖
La nuit, de son om-bre, cou-vre les val-lons; au bois, tout est sombre; a-

| Li Fi Ri | Di *i* ‖ **Diap. M.** 12 C ‖ Si . So Si Si | Dé Bi Ri | Lé Sé | Fé Mi Mi | Lé Sé
mis, dormons. ‖ ‖ Pe-tit oi-seau qui dans ta ca-ge fais beau ra-ma-ge,

| Si Fé Mi | Ré Di Di | Bé Dé ‖ **Diap. L.** 13 ‖ 3/4 ‖ Di Si Mi | Ré *i* | Ri Si Fi | Mé *i*
tu vou-drais fuir, je le ga-ge. ‖ ‖ Clau-de mon-tait dans son gre-nier,

| Mi Mi Mi | Fi Mi Ri | Di Ri Bi | Dé *i* | Mi Si Di | Bé *i* | Bi Si Ri | Dé *i*
vers le mi-di, pour som-meil-ler, mais par mal-heur dans l'es-ca-lier,

| Di Di Di | Li Si Fi | Mi Fi Ri | Mé *i* | Di Mi Di | Sé *i* | Si Bi Si
en ar-ri-vant sur le pa-lier, son pied glis-sa, et pa-ta

| Dé *i* | Do Bo Lo So Fo Mo | Ri Mi Fi | Si Si Si | Dé *i* ‖
tra, du haut en bas, Clau-de dé-grin-go-la.

Diap. R.
14 ‖ C ‖ Dé Di Di | Ri . Mo Di Di | Fi . So Mi Do Mo | Mo Ro Do Bo Dé
Boummi, c'est le ca-ril-lon qui son-ne pour la fê-te du pa-tron.

| Mé Mi Mi | Fi . So Mi Mi | Ri . Mo Di Mo So | So Fo Mo Ro Mé | Sé Mi Di
Pres-se-toi, mon gar-çon pour t'en al-ler dan-ser au rond. Bom bim bim

| Sé Do So Mo Do | Sé Do Bo Lo So | Fi Si Dé ‖ **Diap. F.** 15 ‖ 2/4 ‖ Do Ro | Mi Di
bom bim bim bim bim bom bim bim bim bim bim bim bom. ‖ ‖ De-nis m'a ven-

| Ri Bi | Dé *i* Do Ro | Mi Di | Ri Bi | Dé *i* Do Do | Bo Do Ro Do | Bo Bo Ro Ro
du son coq et six pou-les tout d'un bloc. Ah! le bruy-ant ca-que-ta-ge et l'é-

| Do Ro Mo Ro | Do Do So So | Do So Mo Do | Di Ro Bo | Dé *i* Mo Fo | Si Mi | Fi Ri
tour-dis-sant ra-ma-ge Co co co ri ko co co da ri ko. Comme un bril-lant ma-ta-

| Mé *i* Mo Fo | Si Mi | Fi Ri | Mé *i* Mo Mo | Ro Mo Fo Mo | Ro Ro Fo Fo | Mo Fo So Fo
dor, mon coq luit d'a-zur et d'or. Et des pou-les le ta-pa-ge é-tourdit le voi-si-

— 53 —

| Mo Mo So So|Do SoMoDo|Mi Fo Ro|Mé $\overset{3}{e}$ |i So So| So So So So| So Do So Mo|
na - ge. Coc coq coq coq coq co dac coq co-dac co co co-dac co co co-dac co co-

| Dé |i So So| So So So So| So Do So Mo| Dé |i So So| So So So So| Dé |
dac co co co-dac co co co - dac co co - dac co co co co co co-dac

| i So So|Do So Mo Do| Si So So|Dé|i ‖ $\overset{\text{Diap. F.}}{16}$ ‖$\frac{3}{4}$‖ Si | Si Lo So Fo Mo|
co co-dac co co co-dac co co-dac. Ma sœur en - tends

| Lé Li| Si Si i |Bi Di Lo Fo|Mé Ri |Di i |Mi| Mi Fo Mo Ro Do|Fé Fi |
tu l'o - ra - ge ras-sem-blons le trou-peau. Quit-tons vi - te le bo-

| Fi Mi o Mo|Ri Di Fo Ro|Dé Bi| Di $i\overset{3}{i}$ |o Do Di Di|Fi Fo Mo Ro Do|
ca - ge et re-tour - nons au ha-meau. Ren-trés dans no - tre vil -

| Bi Di Mo Do| Si Li Fo Fo| Sé Si |Di i ‖$\overset{\text{Diap. L.}}{17}$‖C‖ Si|Di Di Di Di|Dé • Bo Lo |
la ge nous jou-i-rons d'un doux re-pos. A - che-tez, bel-les Da-mes, mon

| Si Si Si Si| Sé i Si |Di Si Bi Ri |Di Di Ro Do Bo Lo| Si Di Bi Ri |
beau rai-sin ver-meil, des figues, des citrons, des limons sans pa-reils, mu-ris, mu-

| Do Do Bo Lo Si Fi |Mé • Fo So| Li Li Li So Fo|Mé Ré |Mi Mi Si Fi |
ris par le so - leil. Voy-ez et goûtez les bel - les pê-ches, sous leur du-vet,

| Mé Fé| Si Si Li So Fo|Mé Ri Fi|Mi So Fo Mi Ri |Dé • Ro Mo| Fé • So Lo |
fraî-ches. La bel - le cou - leur et la bon-ne o - deur. Voy-ez et goû - tez, c'est du

| Si Di Do Bo Lo Bo|Di Di Mi Ri|Dé Ri • Ro|Mé Fi So Lo| Sé Si • So|Dé •‖
sucre, du sucre et du miel qui vient du ciel. A - che-tez, et vi-te et vi-te a - che-tez.

$\overset{\text{Diap. F.}}{18}$‖$\frac{3}{4}$‖Mé Mi| Sé Mi Ri Mi Fi|Mé i | Sé Di|Di Li Fi|Mi So Fo Mo Ro|
Près du pont du Ri - al-to on en-tend la bar - ca -

| Dé Di|Dé Di|Mé Di|Bi Di Ri|Dé i Mé Mi|Li Fi Ri|Di Mo Ro Do Bo|Dé Di|
rol - le, et dans l'om-bre le bra-vo guette Ni - net-ta la fol-le.

| Dé Di|Dé Di| Sé Si |Dé i |Dé Di| Fé Fi| Sé Si|Dé i ‖$\overset{\text{Diap. R.}}{19}$‖C‖ Mé Di Bi |
Dieu vous garde, a-mis, bon-soir, à demain jus-qu'au revoir. Vou - lez

| Dé • Ri|Mi Ro Mo Fi Mi|Ré Dé|Mé Si Fi|Mi Fé Si| Si Fo Mo Ri Di|Bé Dé |
vous jou-joux po - li-chi-nel-les, vou-lez- vous des bi-joux, fleurs et den- tel-les

— 54 —

| 3 | Diap. M. |
| Dé Mi Ri\|Dé · Bi\|Di Di Fi Fi\|Si Si Dé ‖ 20 ‖3/4‖ Mo Fo Si Si\|
| Non! cent fois non! je veux ap-pren-dre ma le-çon. Ren-tre mon pe-

\| Si Lo So Fo Mo\|Fi Mi Fi \|Mo Ro Mo Fo Mi\|Mi Si Si\|Si Li Si \|
tit, car voi-ci l'o-ra-ge; le vent gé-mit, viens au vil-la-ge,

\| Fi Ri Fi\|Mé · ²Do Ro Mi Mi\|Mi Fo Mo Ro Do\|Ri Di Ri\|Do Bo Do Ro Di \|
car l'é-clair luit. Mon Dieu j'ai grand peur, j'entends le ton-ner-re, courons cou-rons

\|Di Mi Mi \|Mi Fi Mi \|Ri Bi Ri\|Dé · ³Dé Di \|Dé Di \|Sé Si \|Dé Di \|
près de ma mè-re, vi-te ma sœur. Quel bruit fait trembler la ter-re,

\| Di So Fo Mo Ro\|Dé Di\|Sé Si\|Di i ‖ 21 ‖3/8‖ Do Du Bu Du Ru\|Mo Di\|
oui, c'est le ton-ner-re. Quel fra-cas! Quand j'ai l'a-me con-ten-te

²Mo Mu Ru Mu Fu\| So Mi\|³So So So\|Do Si ‖ 22 ‖C‖ Si Dé \|Bi Bi Lé\|
soir et ma-tin je chan-te tra la la la la En chas-se, en chas-

Si ²Si Di Li \|Bi Si Li Fi\|Si Si Si Fi\|Si Mi Di Ri\|Si i e ‖
se, ar-dents ca-va-liers, é-cuy-ers, en chas-se, sui-vez vos li-miers.

Diap. B. 2 3 4 5
23 ‖C‖ Si\|Di Ri Mi Bi\|Di Si i Si\|Mi Fi Si Ri\|Di Bi i Bi \|
 Dors mon en-fant, ma fil-le, dans ton ber-ceau, gen-til-le, bon-

 6 7 8 Diap. D.
\| Si Bi Di Ri \|Mi Ri i Si\|Si Fi Mi Fi\|Mi i i ‖ 24 ‖2/4‖ So So Mo Do \|
heur de ta fa-mil-le, di-vin pré-sent des cieux. Bonsoir mon a-

 2 3 4 5 6 Diap. D.
\|Bo So Di\|Ri Mi\|Ri Di\|Sé\|Sé ‖ 25 ‖C‖ Si\|Dé · Bo Do\|Ri Ri Ri ²Si\|
mi Pier-rot, bonsoir, dormons, bonsoir. Tayaut! Par-tons gais chasseurs. Ta-

\|Mé · Ro Mo\|Fi Fi Fi ³i \| a \|Sé Bi Bi\|Di Mo Do Si Si\|Si Bi Ri Fi\|
yaut! en a-vant ve-neurs. Ha-ô! Le cor ré-son-ne et son-ne. Tay-

 6
\| Sé i Si\|Bi Bi So Fo Mo Ro\|Di Mo Fo Si Fo Mo\|Ré · ‖ 26 ‖C‖ Di Di Bi Si\|
aut! Le cerf est aux a-bois, courons tous vers le bois. Le jour bais-se.

 2 3 4 5
\|Mi Mi Ri i \|Si Si So So Lo Bo\|Di Mi So Fo Mo Ro\|Dé é ‖
il fait noir, j'entends la clo-che du soir, ren-trons tous au ma-noir.

Diap. B.
27 ‖C‖ Si\|Lo So Lo Bo Di Si\|Lo So Lo Bo Di ²Di\|Fé Mé\|Ré ³Di Di\|
 Hors du lit il est temps; du coq j'en-tends les chants. Dieu nous l'or-don-ne, quand

— 55 —

| Lé Sé| Fé Mi Dí |Do Bo Do Ro Mi Di |Lo So Lo Bo Di | **Diap. M.** | 28 ||$\frac{2}{4}$|| Bi |Di Ri |
l'heu--re son-ne, il faut à ce si-gnal com-men-cer le tra-vail. An-ge som-

|Mi Fi |Mi Ri |Di Si | Si Si | Si Si |So Lo So Fo|Mi ||
meille en ton ber-ceau, ta mè - re veille en - fant si beau.

Diap. S.
||29||C|| Di |Do Bo Do Ro Di Mi |Mo Ro Mo Fo Mi So So| Sé Si Do Do| Dé Di||
Ce sont de vieux soldats qui marquent bien le pas, sen-ti-nel - les très fi - dè -les.

Diap. F.
||30||$\frac{6}{8}$||Do|Mi · Ro Do Ro|Di · Si Mo|Si · Fo Mo Fo|Mi · i So|Di · Bo Lo Bo |
Al-lons, a - mis, en chas - se, dans les bois, dans les champs, nous sommes sur la

|Di · Di Mo|Si · Si So|Di · i | **Diap. S.** ||31||C||Di Ri Mi Di|Di Ri Mi Di|Mi Fi Sé |
tra - ce du cerf et des faons. Frè-re Jac-ques frè-re Jac-ques dor-mez vous

|Mi Fi Sé|Si Li Bo Do So Mo|Si Li Bo Do So Mo|Di Si Dé|Di Si Dé||
dormez-vous, son-nez les ma - ti - nes, son-nez les ma - ti -nes, bim bom bom bim bom bom

Diap. R.
32 ||$\frac{3}{4}$|| Si |Mo Ro Di Bi |Di Si Si | So Fo Mi Ri |Mé Si |Do Ro Mi Fi |
A-dieu, tris-te gram mai-re, c'est le jour du con-gé; a-dieu, dic-ti - on-

|Mo So Si Fi|Mo So Si Si | Dé | **Diap. B.** ||33||$\frac{2}{4}$||Di Fi|Si Di|Si Li|Bi Di |
nai - re, ex - er - ci-ce, a - bré-gé. Le jour bril - le et scin-til - le,

|Mo Mo Fo Fo|Ro Ro Mi Mi|Do Do Ro Ro| Bo Bo Di||
et per-ché sur le ra-meau, sif-fle et ga-zouil-le l'oi-seau.

MUSIQUE NOTÉE.

EXERCICES SUR LES INTERVALLES.

On ne saurait solfier couramment sans être habile à faire l'appellation des notes et à en apprécier les intonations.

Le tableau des intervalles, considéré sous ce double point de vue, constitue presque à lui seul un solfége. Il ne contient, dans son entier, que l'intervalle de dixième, afin que toutes les voix puissent le chanter.

Il importe de changer constamment de tonique afin de s'accoutumer à toutes les positions. Mais il ne faut pas sortir de l'étendue d'une dixième, prise dans le médium des voix.

Pour obtenir ce résultat, il convient de prendre pour point de repère le La (diapason), et de donner à ce son le numéro qu'il doit avoir dans l'échelle de la gamme, en raison du point de départ sur le tableau.

Si l'on prend pour tonique

La 1.re note du tableau en partant du grave, le *La* du diapason prendra dans la gamme le N.° 6
La 2.e ——————————————————————————————————————— N.° 5
La 3.e ——————————————————————————————————————— N.° 4
La 4.e ——————————————————————————————————————— N.° 3
La 5.e ——————————————————————————————————————— N.° 2
La 6.e ——————————————————————————————————————— N.° 1
La 7.e ——————————————————————————————————————— N.° 7

Remarquez : 1.° Que, dans une même gamme, les numéros impairs 1, 3, 5, 7, ont une position analogue ; qu'il en est de même des numéros pairs, avec cette différence toutefois, que si les numéros impairs sont sur une ligne, les numéros pairs seront dans une interligne ;

2.° Que, d'une gamme à la suivante, les positions changent ; c'est-à-dire que les numéros impairs, qui sont placés sur les lignes dans une gamme, se trouvent dans les interlignes à la gamme au-dessus et à la gamme en-dessous.

Si l'on applique ce qui précède aux intervalles, on en rendra l'appréciation plus facile.

Divisons-les en deux catégories : les intervalles *pairs*, savoir : les secondes, quartes, sixtes, huitièmes, dixièmes, etc. ; et les intervalles *impairs*, savoir : les tierces, quintes, septièmes, neuvièmes, onzièmes, etc.

La position de chacune des deux notes d'un intervalle pair est différente sur la portée ; si l'une est sur un barreau, l'autre est dans un intervalle et *vice-versa*.

Lorsque, au contraire, l'intervalle est impair, les deux notes ont une position semblable.

En tenant compte de ce qui précède, on ne peut confondre une quarte avec une quinte, une sixte avec une septième ; et, en raison de l'éloignement des notes, on ne peut prendre une quarte pour une sixte, une tierce pour une quinte, une quinte pour une septième, etc.

Etudiez le tableau des intervalles ci-joint de la même manière que celui de la page 44.

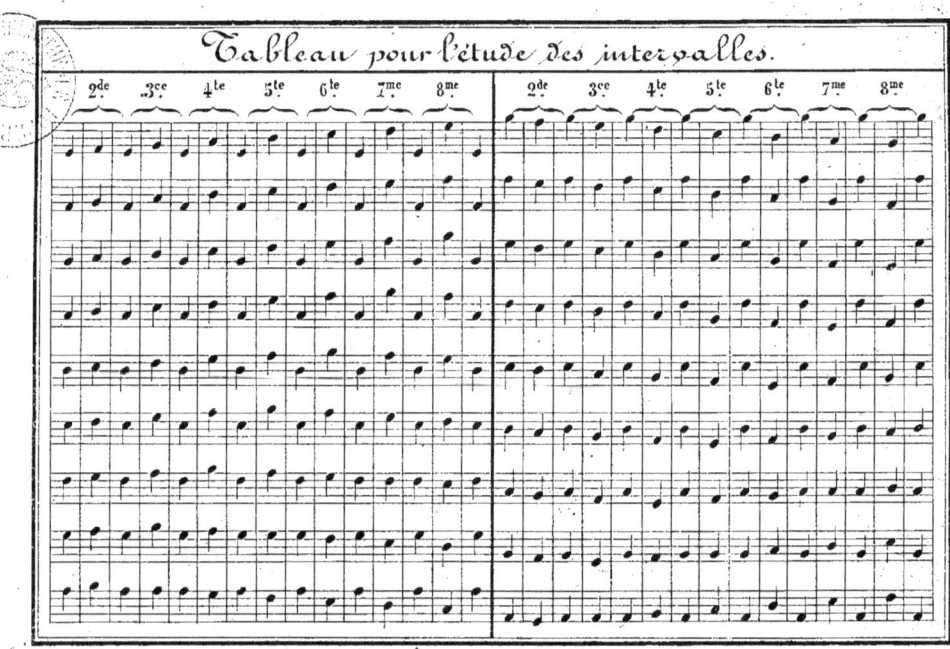

Exercices sur les valeurs.

Pour la manière d'étudier ces exercices, reportez-vous à ce qui est dit aux valeurs en langue des sons.

Première série.

Deuxième série.

Troisième série.

58
Quatrième série.

Cinquième série

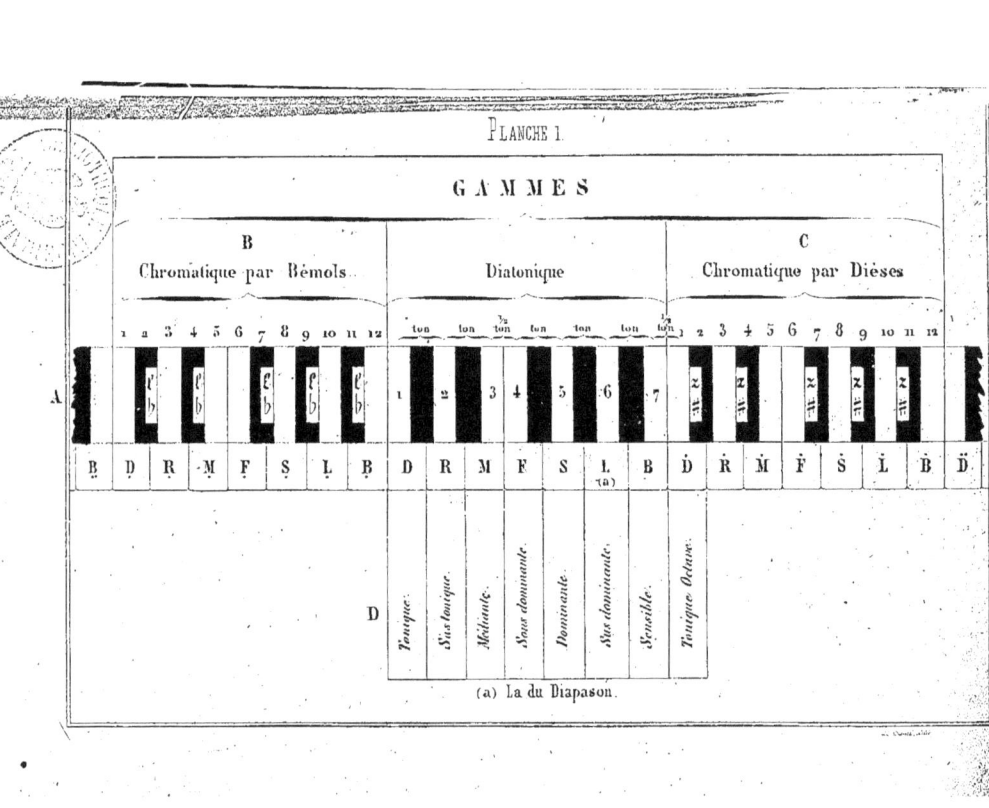

PLANCHE 2.

PLANCHE 3.

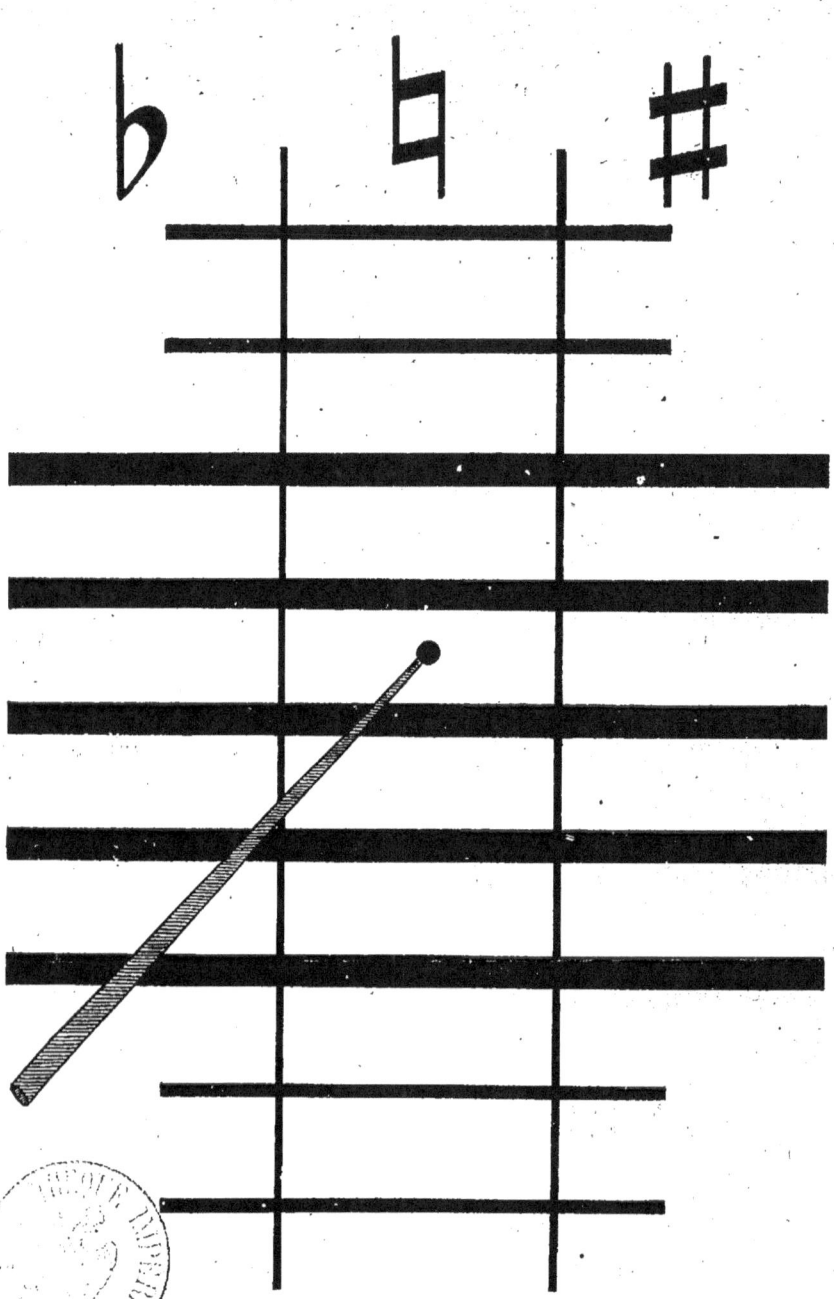

PLANCHE 5.

Méloplaste en langue des sons.

C	C ou 2	3 ou 3/4	2/4	12/8	9/8	6/8	3/8	⌢
•	a	e	i	o	u	ū (a)	u̲ (b)	3
B	Ba	Be	Bi	Bo	Bu	Bū	Bu̲	※
L	La	Le	Li	Lo	Lu	Lū	Lu̲	Da Capo
S	Sa	Se	Si	So	Su	Sū	Su̲	Fin
F	Fa	Fe	Fi	Fo	Fu	Fū	Fu̲	cresc. <
M	Ma	Me	Mi	Mo	Mu	Mū	Mu̲	<>
R	Ra	Re	Ri	Ro	Ru	Rū	Ru̲	dimin. >
D	Da	De	Di	Do	Du	Dū	Du̲	p/pp
⊙	\|	\|\|	:\|\|:	·\|\|·	z	ℓ	r	f/ff

(a.) Prononcez eu. (b.) Prononcez ou.

PLANCHE 6

Méloplaste en notation ordinaire

Bandes de transposition pour la musique de piano.

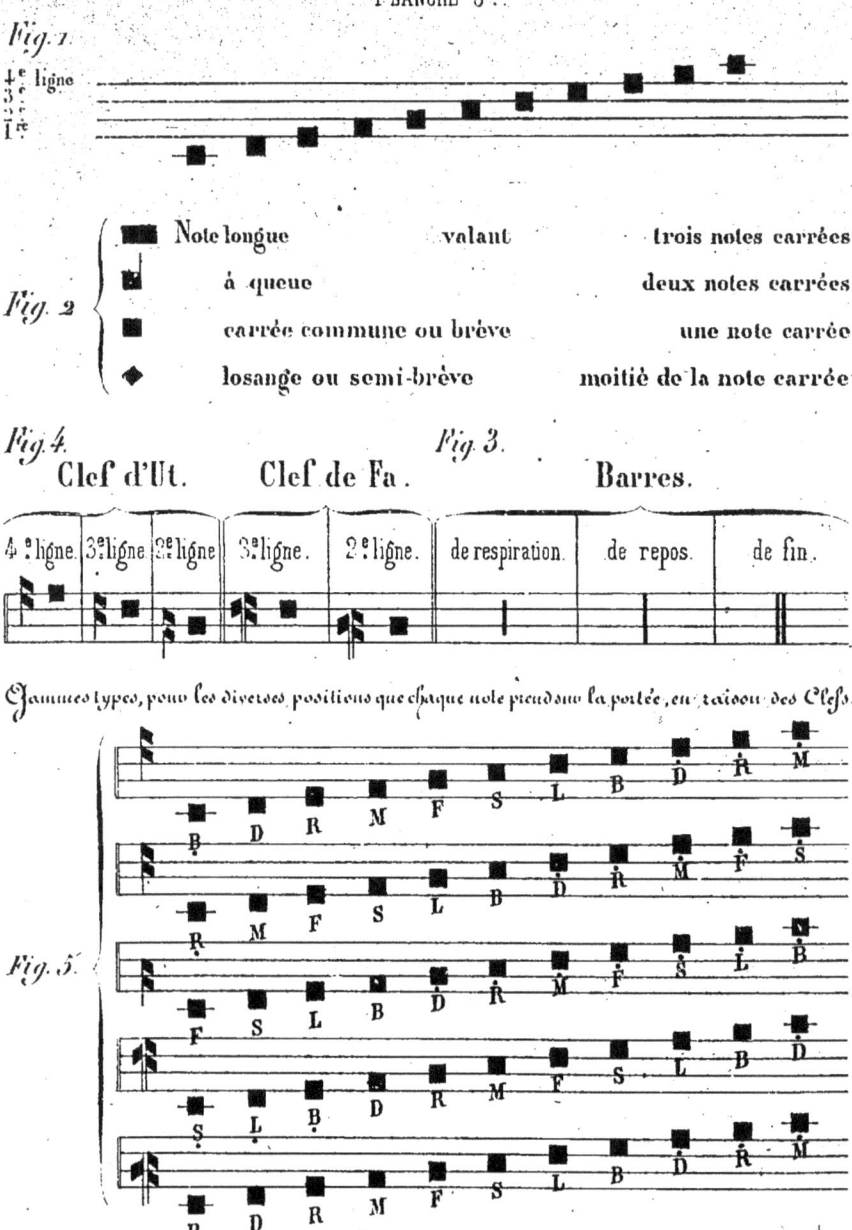

TABLE DES MATIÈRES.

Avant-Propos...	I
Guide de la Méthode...	IV
PREMIÈRE LEÇON. — Généralités, Langue des sons................................	1
DEUXIÈME LEÇON. — Mesure..	6
TROISIÈME LEÇON. — Gamme, Appellation...	10
QUATRIÈME LEÇON. — Intervalles..	12
CINQUIÈME LEÇON. — Valeurs..	13
SIXIÈME LEÇON. — Réunion des intonations et des valeurs, Rhythme, Solmisation, Vocalisation, Chant...	15
SEPTIÈME LEÇON. — Tons, demi-tons, Gammes diatonique et chromatique, Dièse, Bémol, Bécarre, Complément de la langue des sons...........................	16
HUITIÈME LEÇON. — Mélodie, Harmonie, Canon, Renvois, Reprises, Liaisons, Syncopes, Triolets, Point d'arrêt, Point d'orgue.................................	18
NEUVIÈME LEÇON. — Propriétés relatives des notes de la gamme, Etablissement du ton, Changement de ton..	21
DIXIÈME LEÇON. — Intervalles Majeurs, Mineurs, Justes, Augmentés, Diminués, Renversements..	23
ONZIÈME LEÇON. — Gamme majeure, Gamme mineure............................	25
DOUZIÈME LEÇON. — Indication des mouvements, Signes d'expression........	26
TREIZIÈME LEÇON. — Musique notée; sa traduction en langue des sons; sa lecture directe.	28
Méloplaste ordinaire...	31
Méloplaste en langue des sons..	31
Méloplaste en notation usuelle..	32
Dictée..	33
Musique instrumentale, Transposition...	35
Plain-Chant...	39
Exercices sur les intervalles en langue des sons...................................	43
Exercices sur les valeurs en langue des sons......................................	46
Canons...	51
Exercices sur les intervalles en notation ordinaire...............................	56
Exercices sur les valeurs en notation ordinaire...................................	57

Planche 1re, Gammes diatonique et chromatique, Propriétés des notes.
Planche 2.e, Signes de la notation usuelle.
Planche 3.e, Tableau pour la transcription en langue des sons de la musique usuelle.
Planche 4.e, Méloplaste ordinaire.
Planche 5.e, Méloplaste en langue des sons.
Planche 6.e, Méloplaste en notation ordinaire.
Planche 7.e, Bandes de transposition pour le piano.
Planche 8.e, Notation du Plain-Chant.

LILLE, IMP. DE L. DANEL.

www.ingramcontent.com/pod-product-compliance
Lightning Source LLC
Chambersburg PA
CBHW071414220526
45469CB00004B/1288